融合与拓展
—— 与时俱进的新媒体艺术学科

编委会

融合与拓展

——与时俱进的新媒体艺术学科

主 编／龙 全

湖南美术出版社

在第四届全国新媒体艺术系主任（院长）论坛上的讲话（代序）

全国政协科教文卫委员会副主任 赵沁平

为了推动我国新媒体艺术的学科建设，加快培养具有较高艺术文化修养和理论水准，能够熟练运用新媒体手段进行创作的高层次艺术人才，满足社会对新媒体艺术人才迅速增长的需求，国务院学位委员会办公室、教育部学位管理与研究生教育司于2006年12月召开"新媒体艺术学科建设与人才培养研讨会"，随后与会高校发起成立了全国新媒体艺术系主任（院长）论坛，成为我国高校探索新媒体艺术人才培养模式，指导、协调新媒体艺术学科建设有关活动，定期交流新媒体艺术学科建设和人才培养经验的平台。

全国新媒体艺术系主任（院长）论坛至今已举办3次，分别探讨了"新媒体艺术学科建设与人才培养"、"新媒体艺术教育创新与发展"、"新媒体、新观念、新生活"等主题。我有幸参加了其中的两次并与代表们进行了深入交流和探讨，对论坛取得的成果、达成的共识以及代表们对新媒体艺术学科建设的热情、畅所欲言和思想火花留下了深刻印象。新媒体艺术是文化、艺术和技术交叉融合的产物，它既强调创意和创新，又注重应用和作品/产品，正以新兴的媒介表现形态、深厚的文化内涵、发展的高新技术手段和广泛的传播平台深刻影响着我们的社会生活，并推动着文化艺术产业的快速发展。由北京航空航天大学新媒体艺术与设计学院承办的本届"院长论坛"的主题是"兼容，和而不同"，这一主题恰当地体现了新媒体艺术教育、学科建设以及设计创作在多学科交叉和互相学习借鉴中创新发展的真谛，同时也表现了不同学校新媒体艺术在遵循共同学科规律中坚持各自特色的发展理念。

大学肩负着人才培养、科学研究和社会服务三大社会职能，同时也承载着发展文化、引领文化这一更为深远的社会责任。大学的新媒体艺术学科在人才培养、科学研究、社会服务和文化发展几方面都可以发挥更加直接的作用，都可以大有作为。我们欣喜地看到近年来我国新媒体艺术教育不断从源远流长的中华民族优秀文

化中汲取养分，借鉴国外新媒体艺术教育的理念和经验，迅速成长，在政治、经济、文化和社会生活等领域的影响力日益扩大。新媒体艺术学科已经成为影响全社会的重要学科。

同时，与其他传统学科相比，新媒体艺术学科仍然是一个成长中的新兴学科，需要在发展中不断探索自身的特点和规律。新媒体艺术源于文化、艺术和技术的交叉融合，其发展动力也必源于三者的交叉融合。所以，首先要高度重视、切实解决艺术、文化、技术有机结合的问题。只有在教育教学方案、人才知识结构、培养条件环境、创作实践活动等各个环节实现多学科交叉、高水平融合，才能为新媒体艺术人才培养和新媒体艺术创新提供不竭的源泉和动力。其次，要产学研相结合。新媒体产业已展现出巨大的经济和文化前景，我们要建设一流学科、培养优秀人才，为新媒体文化产业提供强大的人才支撑。同时要积极探索和产业合作的机制，实现与产业的互动发展。要与新媒体产业联手，加大中国文化形象的建设力度，使我们的新媒体艺术产品和中国制造一样走出国门，让世界真正看到、体味、享受中国优美丰富的艺术和博大精深的文化。第三就是知识传授、创作训练和文化熏陶相结合培养新媒体艺术创新人才。总体上说，新媒体艺术专业培养的人才主要还是应用型人才，因此需要加强创作训练，在创作训练中培养创新意识、创意能力，积累深厚知识，发挥我们五千年文明的传统文化优势，注重中华文化的熏陶和其他优秀文化的学习，培养具有国际竞争力的高层次新媒体艺术人才。上面所说三点有可能共同构成新媒体艺术教育和人才培养有别于其他学科的学科文化，这是一个大课题，希望引起大家的讨论。

祝愿全国新媒体艺术系主任（院长）论坛在各高校的共同努力下，进一步发挥桥梁纽带作用，深入交流，相互学习，碰撞思想火花，探索教育规律，共谋学科发展，成为我国新媒体艺术界重要的交流平台，为我国新媒体艺术、文化创意产业和优秀文化的繁荣发展作出贡献。

目 录

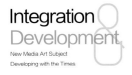

Integration
Development
New Media Art Subject
Developing with the Times

清华大学美术学院

信息艺术设计系

清华大学美术学院信息艺术设计系

前沿性 交叉性 高起点 开放式 国际化

网址：http://www.infoart.com.cn

地址：北京市海淀区清华大学美术学院B435室

电话：010-62798934、62798933

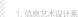

1. 信息艺术设计系

清华大学美术学院信息艺术设计系简介

学科概述

学院（系）历史／隶属关系

　　清华大学美术学院信息艺术设计系成立于2005年7月7日。在建系的申报和论证中，得到了大学和美院领导的高度重视，校学术委员会的专家多次与美院交换意见，对于系的名称、专业方向的设立等问题都进行了多次的认真讨论。在建设过程中，美院给予信息艺术设计系非常大的支持，先后投入"211"经费及配套经费近700万和"985"二期经费600多万元建设信息艺术设计实验室与摄影实验室，购置了三维扫描、动作捕捉、高清采编、虚拟现实、专业摄影器材及图形工作站等先进设备。

　　信息艺术设计系倡导前沿性、交叉性、高起点和开放式、国际化的办学思想。信息艺术设计系秉承清华大学综合学科的优势，从人文的视角，在艺术与信息科学的交叉领域，发展学生的原创能力、整合能力和策划能力，培养面向信息时代，具有新的人文、艺术、科技观念和素质的综合型人才。本系由原工业设计系的信息设计专业方向和装潢艺术设计系的动画设计专业方向在新的教学理念和体系下重组而成。

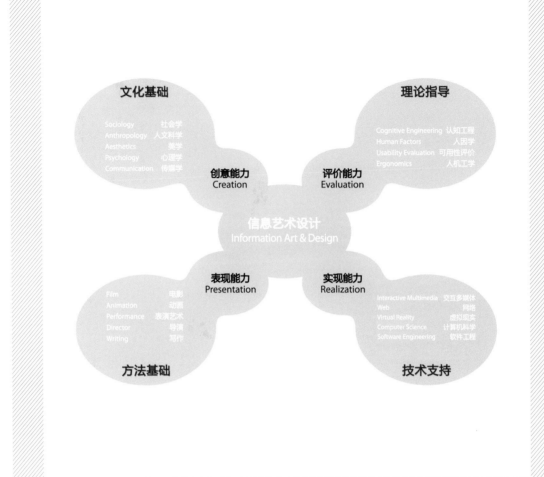

课程体系

　　"宽口径"与"厚基础"的结合是我系人才培养的特色，信息艺术设计的核心是"信息交流"，对应着文化、科技和艺术的综合领域，需要学生具备艺术和科学领域的双重知识结构。在信息艺术设计系的教学体系中，专业基础课程以通识教育为主，培养学生在信息文化、数字媒体艺术创作领域应该具备的基本素质。

专业方向

　　信息艺术设计系设立的本科专业方向为"信息设计"和"动画设计",第二学士学位专业方向为"数字娱乐设计",研究生研究方向为"新媒体艺术"。信息设计是基于信息技术与文化的专门领域,是艺术设计在信息时代的新发展;动画和数字娱乐是文化产业的代表;新媒体艺术是艺术与信息科技结合的新艺术形态。四个方向都面向创意文化产业的发展需要,涵盖了设计、艺术、文化的前沿领域,反映了艺术设计学科的主要增长点,代表了信息科技与文化结合的新方向。

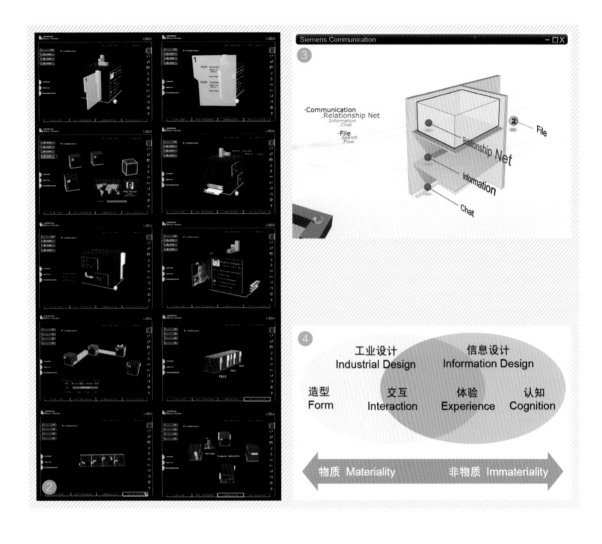

信息设计

专业背景

"信息设计"是以信息科技飞速发展为背景，孕育产生的交叉性的新兴专业方向。该专业主要面向信息产业和数字内容产业，侧重培养学生在信息科技与艺术方面的整合能力，以用户体验为中心的设计策划能力，以及结合信息产业和社会需求，探寻新的解决方案的创意能力。狭义角度的信息设计是对信息的组织、感觉、传达等方式进行设计，广义角度是应对信息时代设计变革的新的设计理论与方法。

知识结构

一、信息技术条件下的设计语言与美学取向，关注信息组织结构，并以适当的媒体进行表现。

二、信息与人的认知和行为之间的协调关系，探讨人与事物交流过程中的心智结构，赋予事物或界面相应的互动机制。

三、人文理念下的数字化、网络化生存方式，创建有利于人际交流的社会信息环境，为信息产品与环境赋予价值和体验。

专业领域

信息设计是在信息时代经济、文化与科技的条件下，以数字内容为研究对象，借助数字化的手段，以简洁优美的信息界面、产品或环境为媒介，为消费者创造和谐的交互方式和体验的学科领域。信息设计的主要应用领域包括交互产品界面、公共信息设施、移动通信应用服务、数字化学习、多媒体出版物、文化遗产保护以及虚拟展示等。

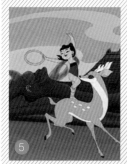
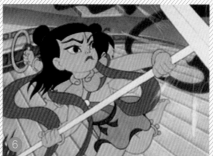
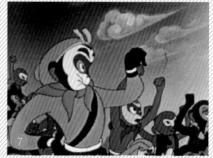

2. 信息作业
3. 三维界面设计
4. 学科特点比较
5. 动画设计作品《夹子救鹿》（刘巨德）
6. 动画设计作品《哪吒闹海》（张仃）
7. 动画设计作品《大闹天宫》（张光宇、张正宇）
8. 动画设计作品《好多凶脸》
9. 插画作品

动画设计

专业历史

美院的动画设计专业最早设立于20世纪60年代，曾有《大闹天宫》（张光宇、张正宇）、《哪吒闹海》（张仃）、《夹子救鹿》（刘巨德）等优秀成果问世，后因"文革"中断，1999年恢复动画专业建设。在面向未来的发展中，本专业具备雄厚的师资力量和系统的本科教学体系，已经积累了诸多新的教学和科研成果，创作方面推出了《学问猫》、《树——鸟》等优秀作品，学生作品也多次获得国内外大奖。

专业领域

动画设计专业方向主要是面向动画、漫画产业，侧重动画项目策划、创作与管理能力，多种风格的动画造型设计和叙事能力，以及全面的动、漫画制作能力的培养。动画设计主要是从叙事的内容出发，通过二维与三维的数字媒体进行动态的表现。动画设计的主要应用领域包括数字动画项目策划与管理、数字动画制作、数字影像编辑、移动通信增值服务、影视广告等。

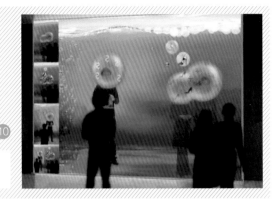

10. 新媒体艺术作品

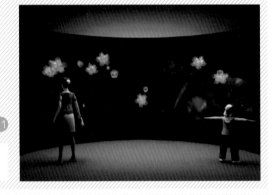

11. 新媒体艺术作品

12. 新媒体艺术作品

新媒体艺术

专业背景

　　"新媒体艺术"是美术学科向新媒体艺术的发展，其核心是以数字和网络形式为载体的艺术观念呈现。新媒体艺术通过视频、影像、摄影、综合造型等形式，结合多媒体、虚拟现实等交互技术，依托人工智能甚至遗传基因等技术的发展，在美学与数字媒体整合的领域创造出面向信息时代的新艺术语言和形式。

艺术形式

　　新媒体艺术的形式主要包括交互装置、回应式表演、声音环境作品、网络艺术、虚拟现实艺术、交互影视媒体、数据可视化和游戏艺术等等。

创造形式

　　新媒体艺术作品的创作首先是建立联结，观众融入场景之中（不仅仅只是视觉），与系统和他人产生互动，作品以及观众的意识产生转化、重构，呈现全新的情境、影像、关系、思维、经验与体验。

数字娱乐设计

专业背景

　　"数字娱乐设计"主要面向数字化娱乐与游戏产业，是媒体艺术、交互设计与数字技术融合所产生的新兴交叉学科。它是以信息社会人们的娱乐和休闲方式为主要研究对象，在网络或数字环境中，以多媒体的手段，构建虚拟的娱乐产品或交往场景，提供情感化的体验，满足消费者的娱乐和休闲需求。数字娱乐设计注重培养信息科技与艺术整合方面的实现能力，以用户体验为中心的产品设计策划能力，探寻新的交互语言和情境的创意能力，以及在相关技术平台的限定下进行创作的艺术表现能力。

专业领域

　　主要应用领域包括数字游戏项目策划、开发与设计，如网络游戏设计、移动游戏设计、虚拟互动游戏设计、数字影音设计、数字娱乐休闲空间和主题娱乐公园体验设计等。

课程设置

　　课程主要包括数字娱乐设计史、游戏作品赏析、游戏动画制作、游戏心理与策划、数字影音基础、游戏美术基础、娱乐产业运营系列讲座、游戏结构设计、游戏分析与评测、数字娱乐设计（一）、游戏交互技术、游戏程序设计、数字娱乐设计（二）等。

培养目标

　　艺术设计（数字娱乐设计专业方向）第二学士学位面向本校的非艺术类学生，采取项目驱动式的实践教学模式，重点培养学生数字娱乐产品的开发、制作与实现能力，发掘学生在艺术、管理与策划方面的潜力，为学生将来进入数字娱乐企业的管理层和策划层打下基础，也为学生在本专业领域的发展提供更广阔的视野和综合性的创意能力。

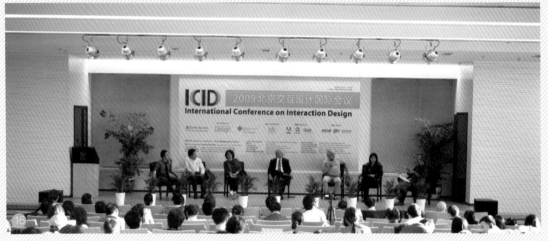

15. 2004新媒体艺术展暨论坛
16. 2009北京交互设计国际会议

学术活动

2004年至2006年，清华大学美术学院和德国艺术与媒体中心（ZKM）、荷兰艺术大展协会（V2）以及中华世纪坛携手共同主办了三届"北京国际新媒体艺术展暨论坛"。在2004年的会议中，著名物理学家李政道先生专门写信对本次活动表示祝贺，称这是继2000年"艺术与科学"大展后，艺术与设计界的又一次盛事。国际30多所著名院校、机构会同国内50多所知名院校的代表参加了三次作品展和学术研讨会，逐步构建了一个具有国际影响的"信息艺术设计"学

术交流与创作展示平台。此后，信息系还成功举办了中日网络艺术展、欧洲新媒体艺术展等活动。

2009年10月16—18日，我系与美国卡内基·梅隆大学、香港理工大学联手举办了首届"2009北京交互设计国际会议"。会议主题为"交互设计：创新、教育和从业"，目的是加强国际间的交互设计教育交流与合作，交流和传播交互设计的理念、方法，推动设计教育界和创意产业界的沟通和对话，展现当代教育及文化创意产业的前沿成果和发展趋势，打

造一个全球视野下的设计教育和产业互动平台。会议为期3天，共有18位来自中国、美国、澳大利亚、荷兰、芬兰、日本等国的知名设计院校的教授、专家，以及跨国公司（美国苹果公司、荷兰飞利浦、微软亚洲研究院等）的资深设计师，带来他们精彩的主题演讲和最新的交互设计理念，国内部分的与会人员来自内地和香港地区的40所院校、10多家IT企业，总计300余人。下一届会议将由香港理工大学设计学院承办，于2011年在香港举行。

17. 2008奥运会数字博物馆网站
18. 2010世博会湖南馆

师资与研究

信息艺术设计系正式编制教师共
16人，包括信息专业7人，动画专业6
人，摄影专业3人。其中教授3人．副教
授5人，博士生导师2人。教师中5人具
有博士学位。教师以中青年为主体。

研究领域包括动画设计、信息交
互设计、数字娱乐设计、摄影艺术、新
媒体艺术等，主要的研究方向包括动漫
美术设计、交互信息产品设计、社会化
游戏设计、非物质文化遗产保护、交互
展示与数字化博物馆、社会化媒体与服
务设计、新媒体艺术创作、科学影像创
作、商业广告创作、基于影像的移动媒
体服务设计等。

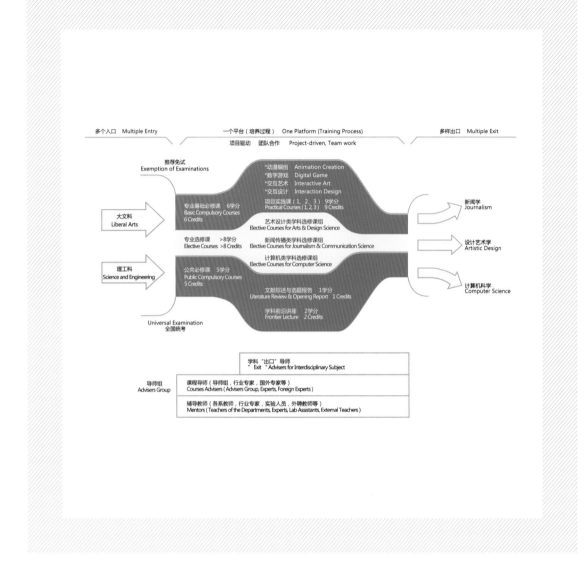

交叉学科研究生培养项目

培养方向：信息艺术设计

合作单位：清华大学美术学院、新闻传播学院、计算机科学学院

　　该项目的目标是探索学科背景交叉的研究生培养机制，以交叉学科导师组和交叉学科创新平台，在多学科交叉、融合的环境中，培养研究生宽广的学术视野及综合知识的应用、想象和创新能力，利用该项目平台，结合国家和企业的前瞻性研发项目，探索、推动跨学科、跨院系的研究合作，促进科研设计的创新。

　　学生修满全部学分，通过论文答辩和学位委员会审核，按照多个入口、一个平台、多个出口的模式授予学位（毕业不转学籍，可转学科）。

课程交流与合作

信息系在本科教学中，一直致力于建立国际合作关系，争取实现跨越式发展。如在教育机构方面的交流有：哈佛大学设计学院、麻省理工学院、卡内基·梅隆大学、洛杉矶艺术中心学院、纽约视觉艺术学院、美国加州大学伯克利分校、康奈尔大学、帕森斯艺术学院、德国科隆媒体艺术学院、艾森（ESSEN）大学、伦敦音乐媒体学院，以及日本多摩美术大学、筑波大学、早稻田大学等。

在研究和培训机构方面的交流有：德国的ZKM、荷兰的V2、奥地利的电子艺术中心Arts Electronica、澳大利亚MAAP、加拿大的邦府中心、西班牙的巴塞罗那媒体艺术与设计中心等。产业合作方面包括了IBM、微软亚洲研究院、摩托罗拉、三星各大公司在华公司和研究机构，韩国的著名游戏公司NCSOFT，日本的ARUZE动画公司，中国的明基、联想等企业。

19. 课程交流与合作
20. 课程交流与合作
21. 课程交流与合作
22. 香港交流合影

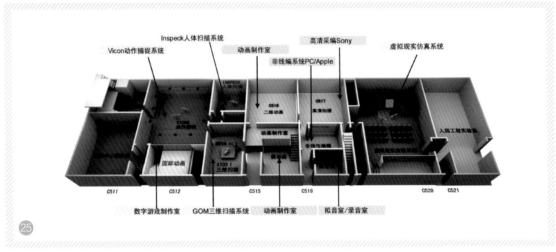

23. 运动捕捉系统实验室
24. 数字视音频采集与合成实验室
25. 信息艺术设计实验室

实验室建设

"信息艺术设计实验室"目前有1000平方米的实验空间，可以满足交互设计、新媒体艺术、虚拟展示、动画与游戏、创意文化产品开发方面的教学和科研活动。主要设备包括虚拟现实演播系统、3D光学数字扫描系统、实时人体动作捕捉、数字高清晰度视音频采编与合成系统、图形工作站，总经费约700多万元。

运动捕捉系统

包含12个摄像头的Vicon（英国）动作捕捉系统主要用于捕捉人体动作以形成流畅完整的骨骼动画。通过该系统，使用者可以快速地创建真实自然的动画效果，系统提供的软件还能帮助用户快速清晰地管理所捕捉出来的各种动画效果，以逐步形成完整的骨骼动画资源库，为将来更多的应用提供巨大的便利。

三维人体扫描仪

lnspeck三维人体扫描仪主要用来扫描人体、小动物等等，除了快速生成三维模型之外，该设备还具有采集物体表面材质的功能，能够直接形成模型贴图，进一步简化了三维建模和渲染的步骤，提高了制作效率。

虚拟现实演播系统

四通道虚拟现实实时演播系统具有高性能立体投影仪以及菲涅尔光学硬幕，能够创造高度沉浸性的、可交互的虚拟互动空间，用以满足信息设计、虚拟现实技术、交互技术等方面的教学和研究需求。

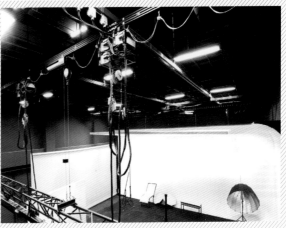

26. 虚拟现实演播系统
27. 摄影实验室
28. 三维数字化仪

三维数字化仪

德国GOM公司的ATOSI三维数字化仪主要用于扫描静物，可扫描10cm-10m范围大小的各种静物物体，包括手机、雕塑、小型机动车等等。物体经过扫描之后，即可迅速在电脑中形成完整的三维模型。

摄影实验室

"摄影实验室"面积有600余平方米，购置设备价值600万元。主要面向全院各个专业的基础教学和影视、广告、动画、游戏的专业课程，为艺术设计、美术的教学和科研提供各种胶片、数码摄影任务及后期制作方面的支持。目前摄影实验室包括大摄影棚、小摄影棚、暗房、工作间、设备库、办公室等。其中大摄影棚可满足汽车拍摄及大型布景、家具、厨具、大合影及大型组合拍摄的要求，平时可由移动式吊臂分隔为多间摄影棚以供学生上摄影课使用。小摄影棚可用于普通拍摄，如工业产品服装模特、人物等，棚内设有化妆间、更衣室。另设有数字图像工作室、暗房供学生上课使用。本实验室具备高品质的摄影及后期制作设备，还可以为业界提供优秀的拍摄平台，结合本专业优秀的设计支持力量，可以充分满足高层次、各种类型摄影和制作的需求，能够创造出良好的社会经济效益。

29. 交互设计课程作业《ui-inboxflow》
30. 交互设计课程作业
31. 交互设计课程作业

特色课程介绍

"交互设计"课程简介

课程名称

交互设计

专业背景

交互设计是创建新的交互体验的方法，其目标是扩充人们生活、工作的通信及交往的能力，是对人类交流和对话空间的设计。交互设计从理解人的行为和文化开始，通过使产品具备沟通人与人或人与环境的可能，力图创造新的沟通和交流方式。课程的目的是使学生理解交互设计的理论，掌握从对话和交流角度展开设计的方法，理解人的认知结构和虚拟的交互界面之间的有机联系。课程内容包括交互设计的概念、角色和情境设定，交互界面分析与评价，虚拟网络空间设计，交互产品设计方法等，作业的方向是交互式展示产品或空间设计。

32. 界面设计课程作业

33. 界面设计课程作业

34. 界面设计课程作业

"界面设计"课程简介

课程名称

 界面设计

专业背景

 界面设计是随着现代数字科技的广泛应用而迅速发展起来的新兴设计领域。狭义的界面设计主要指人机界面设计，界面是人与机器或计算机进行交流的媒介，信息通过这个媒介进行输入与输出。用户界面的设计不仅要满足易于使用的要求，也要符合用户的心理和体验，通常采用以用户为中心的方法进行设计，并通过可用性评测的方法进行评价。界面设计是产品和信息设计的一个重要领域，学生应深入了解其概念和意义，掌握相关的设计方法，熟悉常用的设计工具，能够结合具体的课题进行深入的研究、设计和表现。

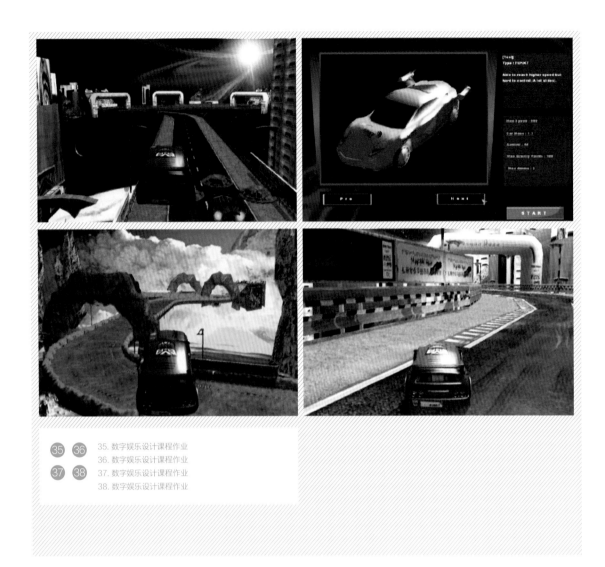

"数字娱乐设计"课程简介

课程名称

数字娱乐设计

课程介绍

数字娱乐设计是面向信息社会数字化生活、教育与娱乐设计的综合性课程，主要关注数字娱乐与网络技术对生活、学习、工作与休闲方面的影响，涉及的设计与实践内容包括共享工作空间、社会性软件、虚拟会议空间、在线学习等。课程目的是使学生进一步领会信息设计思维和程序方法的应用要点，通过数字娱乐与游戏的课题实践提高交互信息设计的整合能力和创新能力。课程内容包括数字娱乐设计调研与分析、创新设计方法、协作设计研究、虚拟与实体游戏界面整合、综合媒体表现等。作业为一个综合性的数字娱乐系统开发设计。

39. 动画设计课程作业
40. 动画设计课程作业
41—42. 动画设计课程作业

"动画设计"课程简介

课程名称

　　动画设计

课程介绍

　　我院在国产动画形象设计方面的工作起步很早，与中国动画行业一直保持着密切联系，经过长期积累，教学实践条件、课程建成基础、师资力量和科研资源比较好。

　　在国内动画教育需求不断扩大的背景下，我院组织编写的国内第一套全面、系统、实用的动画创制基础系列教程使动画设计课程建设走向新的高度。同时，我院教学、实践、研究三方面专家相结合的师资队伍经过长期合作，具备对课程本身进行精心设计和有效实施的能力。

　　根据国产动画领域发展的实际需要，以既有教材成果和师资力量为基础，建立起一整套与教材相配套、与行业需求和应用相互渗透的课程结构模式与教学方法，通过高效率、高质量的培养，使受教育者具备良好的知识结构和实际业务能力，使之成为实用型职业化的动画人才、全能型创制骨干、生长型艺术工作者。

中国传媒大学

动画学院

中国传媒大学动画学院

权威性 原创性 学术性 国际性

网址：http://animation.cuc.edu.cn/
地址：北京市朝阳区定福庄东街1号中国传媒大学动画学院　100024
电话：010-65783457、65783485

1. 学科特色图片

中国传媒大学动画学院简介

学科概述

国家动画教学研究基地——中国传媒大学动画学院成立于2001年4月，成立之初便成为我国动画教育界的重要力量；2002年9月，我院成立科学艺术系，成为国内第一个正式开设数字媒体艺术专业的教学与科研单位；2004年，"动画系"下设"互动艺术"专业，以填补我国游戏专业高等教育的空白。至此，学院已初步形成动画、数字媒体艺术、游戏学科交叉互补、和谐发展的新格局。

目前，动画学院设有动画系、数字艺术系、游戏设计系和艺术基础部四个教学机构，并具有完整的动画、数字媒体艺术本、硕、博人才培养体系。在校生人数已达到1000余人。

2

2. 写生场景

3

3. 大学生动画节

学科特色

中国传媒大学动画学院以"大动画"的全局视角将各专业有机串联，既互相独立又互为补充，形成一个科学、有序、有机的"大动画"教学生态环境。依托中国传媒大学所特有的国内外影响力和广播电视艺术学与计算机科学的综合学科背景，动画学院在动画、数字媒体艺术、游戏设计教学科研方面已形成跨学科、跨媒体，科学、艺术与人文相融合的整体特色与优势。

动画学院实行开放式办学，广泛吸纳国内外动画教育资源，并设有动画研究所、数字技术与艺术研发中心、《中国动画年鉴》编辑部、亚洲动漫研究中心、中国动漫艺术陈列馆等众多研究机构，以及美国梦工厂动画公司、美国尼克儿童频道、德国波茨坦影视学院、加拿大谢里丹学院、法国高布兰学院、英国伯恩茅斯大学、美国高科思科技大学、韩国国立艺术大学、新加坡南阳理工学院、央视动画公司、上海美术电影制片厂、水晶石等国内外动画教学和实践机构所搭建的多层次、全方位的动画人才培养平台，形成了融教学、科研、创作、制作于一体的动画、数字媒体艺术、游戏设计及网络多媒体教学研究基地，同时也是教育

4

4. 大学生动画节

部、文化部高等学校动漫类教材建设专家委员会秘书处和中国动画学会教育委员会所在地。

近年来，动画学院师生在动画短片创作、数字影视制作和商业动画片生产领域取得了可喜的成果，其中，百余部短片作品获得国内外大奖。奖项囊括了美国Siggraph动画节二等奖，法国昂西动画节、德国斯图加特国际动画节、美国NextFrame国际大学生巡回电影节等诸多节展的奖项。

自2006年起，动画学院发起创办了由国家广播电影电视总局和北京市人民政府正式批准设立的中国第一个国际性大学生动画节。一年一度的动画节联合国内外动画艺术院校、动画研究和制作机构，弘扬富含挑战性和深厚文化底蕴的学府精神，以"权威性、原创性、学术性、国际性"为宗旨，立足于褒奖原创、开阔视野、把握趋势、融合观念、促进合作，鼓励年轻动画人大胆创造、表现自我，力图打造世界一流的动画节展平台，推动中国原创动漫的发展，让中国动画走向世界，让世界了解中国文化！

5. 教师作品

6. 教师作品

7. 教师作品

师资队伍

中国传媒大学动画学院积极引进和培养专业人才，现已经建立起一支结构合理、素质优良、精干高效、富有活力的高水平的教师队伍。目前学院教职工82人，其中教授9人，副教授16人。动画学院一方面大力推行师资再培训政策，支持和鼓励年轻教师进行继续教育，一方面和业界接轨，加强同国外高等院校的合作，大量引进或聘请业界精英、国外专家担任外聘教师，目前聘任19位国外专家和39位国内专家担任兼职博士生和硕士生导师。

8. 实验室图片

9. 实验室图片

培养计划

 中国传媒大学动画学院采取递进式的培养计划。对于动画专业，在完成两年的基础课学习后，从第五学期开始，根据个人专长和学习情况分方向培养；对于数字媒体艺术专业，第一年打通培养，统一授课，从第三学期开始根据学生兴趣爱好、特点、成绩等因素进行专业方向分流，科学地选择专业发展方向。

 在课程体系和培养模式的整体框架下，注重相关学科的链接，深入研究相应课程的比例、传承与衔接的合理性。对本科生从大一到大四的学习、实践任务进行科学规划，开出了独具特色的课程"营养菜单"，使整个课程体系得以优化。

⑩

10. 实验室图片

实验室建设

　　中国传媒大学动画专业现有各类专业实验室和创作室4000余平方米，软硬件资金投入数千万元，其中包括动画制作实验室、互动艺术实验室和CG实验室三个"211"重点实验室，同时拥有先进的媒资管理系统、数字影视制作创作室、网络多媒体创作室、游戏设计创作室、虚拟演播室、数字合成机房、数字录音棚、中国传媒大学动画学院惠普教育卓越中心实验室、苹果联合实验室、上海美术电影制片厂/中国传媒大学定格动画联合实验室、移动多媒体与NGN实验室、无纸动画实验室、数字动画创作室、手绘动画创作室、动画声音创作室、动画表演创作室、数字高清实验室、动画生产车间、动画渲染农场和运动捕捉系统等教学、创作设施。

特色课程介绍

"动画概论"课程简介

课程名称

动画概论

课程介绍

动画产业是"21世纪的朝阳产业"，是劳动密集型、人才密集型的产业。因此，专业动画人才的培养对产业的发展起着举足轻重的作用。它影响我国动画产业崛起的速度和持续发展的可能性。所以说加速动画专业人才的培养是一项极其重要又迫切的任务。

动画概论作为动画专业本科生的专业基础课，该课程的特点是基础性强，具有广泛的实用性，是学生学习动画专业知识的入门课程，也是相关专业本科生选修动画专业时的启蒙课程。本课程共分为八章，由浅入深地从动画的基本概念、基本原理和基本规律入手，从不同角度和不同层面，全面、系统地讲述动画艺术的本体特性、思维方式、创作规律、实用功能和学科体系，使学生树立正确的动画艺术基本观念，为以后深入学习动画艺术的专业知识打下坚实的基础。同时，课程拥有丰富翔实的音像资料

课程水平

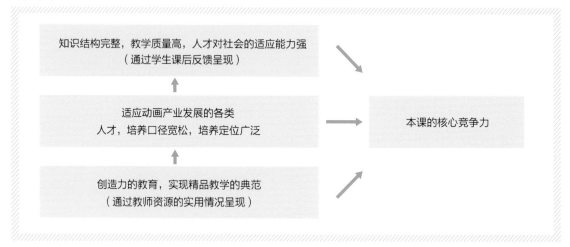

课程教学目标

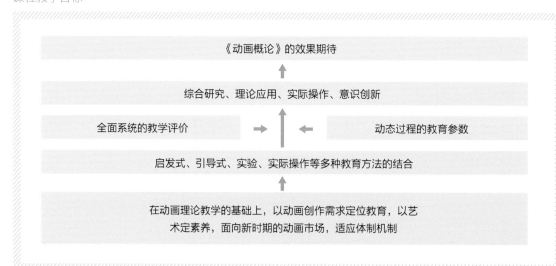

课程安排

教学内容（章、节）	重点、难点	讲授学时	其他学时	备　注
第一章　动画的本质与特性 第一节　基本概念 第二节　研究方法	全章重点	4		需要电脑多媒体辅助教学
第二章　动画形态系统 第一节　本体形态 第二节　作品构成 第三节　产品样式 第四节　呈现方式	第一、二节为本章重点	4		需要电脑多媒体辅助教学
第三章　动画的历史 第一节　原始意象动画 第二节　机械实验时期 第三节　动画的先驱人物 第四节　产业动画形成 第五节　动画重点国家 第六节　电脑动画的发展	第二、三、四节是本章重点	8		需要电脑多媒体辅助教学
第四章　动画片的产生过程 第一节　策划与筹备阶段 第二节　设计与制作阶段 第三节　产品加工阶段 第四节　数字动画技术	第一、二、四节为本章重点	8	18	参观学院部分设施和器械
第五章　动画基本常识 第一节　制片常识 第二节　专业术语 第三节　动画工具与材料	第一节为本章重点	8		需要电脑多媒体辅助教学
第六章　动画学习方法 第一节　作品解读 第二节　基本能力训练 第三节　素质培养	全章重点	14		需要电脑多媒体辅助教学
第七章　动画学术系统 第一节　动画理论体系 第二节　动画学科体系 第三节　动画学术交流	第一、二节为本章重点	4		需要电脑多媒体辅助教学
第八章　动画产业与发展趋势 第一节　动画产业的界定 第二节　动画产业模式分析 第三节　全球动画产业的发展趋势与中国动画产业的机会	第二节为本章重点	4		需要电脑多媒体辅助教学

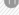

11. 教师作品

12. 教师作品

库供教学使用。学生通过对优秀动画作品的欣赏获得对动画艺术的感性认知,授课教师在学生感性认知的基础上引导、启发和讲述理论知识,增加教学的互动性,最终达到提高教学质量的效果。

课程教学模式

周学时为4学时,总学时为72学时。

1. 本课程注重启发式教育,通过激发学生的创造力与解决问题的能力,配合对每个定义和概念的详细讲授,列举大量实例以引导学生树立正确的基本观念。以讲授、课堂讨论与实际操作相结合的互动方式进行,在提供丰富资料的基础上,鼓励学生质疑,与教师展开讨论,让学生自己思考得出结论。在讲解基本概念与理论问题时,尽量通过欣赏大量中外优秀动画作品来启发学生,以避免枯燥,同时引导学生提高艺术修养与鉴赏能力。

2. 本课程采用开放式课程设计,注重与未来工作和就业环境相结合。因此,在动画创作与制作的关键环节均设置了大量可操作的练习,培养学生的动手能力,同时也逐步培养学生树立正确的思维方法和工作习惯。

3. 本课程注重与产业行业相结合,在教学中融入现代动画创作观念,强调学生的实际操作能力。紧

⑬

13. 教师作品

密结合古今经典作品示范的同时，借助动画企业的生产流程以及示范作品，经典与实践相结合，针对相应的知识要点，进行生动活泼的相关的课堂教学实验。在教师讲解示范的基础上，设计大量的创作课题，供学生自行动手实践，从而进一步深入理解课程内容。

4. 本课程非常注重与国际接轨，强调生动、直观、交互性的课堂教学，突出课程形象化的特色，重视理论讲述和形象资料的有机结合，在此基础上，展开师生之间的互动。为此，课程网站上为学生提供了大量补充阅读材料的在线链接。教师鼓励学生在阅读相关资料后，就动画艺术、动画产业和动画学科有关的话题展开讨论。同时教师也积极组织学生参观动画制作机构，对动画艺术家进行访谈，就参观和访谈内容进一步展开讨论。

推荐教材或参考教材

◆《动画概论》，贾否、路盛章，中国传媒大学出版社，2005

◆《世界电影史》，[法]乔治·萨杜尔，中国电影出版社，1982

◆《动画创作基础》，贾否，清华大学出版社，2003

◆《动画运动规律与原理》，贾否、王雷，中国传媒大学出版社，2005

◆《动画时间的掌握》，哈罗德·威特克、约翰·哈拉斯，陈士宏译，中国电影出版社，2005

◆ Cartoon Animation, Preston Blair, Walter Foster Publishing Inc, Imaguna Hills California, 1994

◆The Art of Walt Disney, Christophed Finch Publishers, New York, 1973

◆ The Encyclopedia of Animation Techniques, Richard Taylor Publishers, 2004

◆Encyclopedia of Walt Disney's Animated Characters, Joth Grant, Disney Editions, 1998

◆ Secrets of the Gnomes, Wil Huyen, Rien Poortvliet, Radom House Value Publishing, 1987

◆ Cartoon: 100 Years of Cartoon Animation, Bendazzi. G, London: John Libbey, 1994

◆ Storytelling in Animation: The Art of the Animated Image Vol. 2, Canemaker. J. (ed.), Los Angeles: AFI, 1988

◆ The Illusion of Life, Cholodenko. A. (ed.), Sydney: Power Publications & The Australian Film Commission, 1991

◆ Film History - Special Issue of Animation Vol. 5. No. 2., Langer. M. (ed.), 1993

◆ Film Theory and Criticism, Mast. G. and Cohen. M. (eds), London, Toronto & New York: Oxford University Press, 1974

◆The Art of the Animated Image: An Anthology, Solomon. C. (ed.), Los Angeles: AFI, 1987

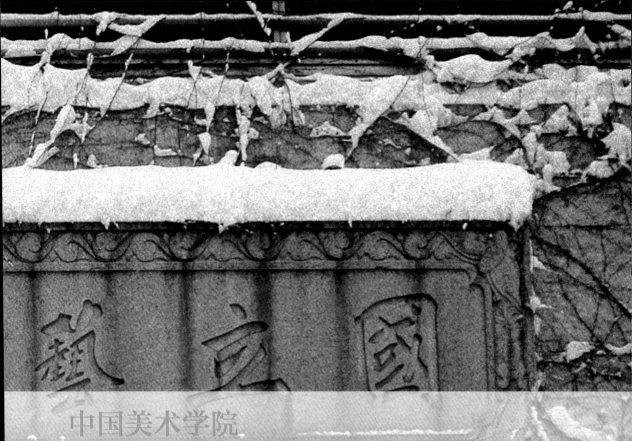

中国美术学院传媒动画学院

网址：www.chinaacademyofart.com
地址：杭州转塘中国美术学院象山校区
电话：0571-87200508

1. 教学场景

中国美术学院传媒动画学院简介

学科概述

学院（系）历史／隶属关系

中国美术学院是国际上具有雄厚造型实力的一所专业高等院校，拥有从学士、硕士到博士的完整的教育体系，在中国美术教育界具有代表性、先导性和示范性。中国美术学院的动画专业开设于2002年，为省级重点学科。2004年12月在原动画专业的基础上成立中国美术学院传媒动画学院。2004年电影学被列为浙江省高等学校第五批重点学科。

教学机构设置

中国美术学院传媒动画学院分为四个系科，有动画系、摄影系、网游系和影视系，由动画、插画与漫画、商业摄影、艺术摄影、游戏、多媒体与网页设计、影视广告、广播电视编导及正在筹建的录音艺术与音乐工程等专业构成，学科分布涵盖电影学与广播电视艺术学两大门类。

培养规模

我院现有本科生700名，研究生45名，教职员工54名；到2010年拟形成本科生约1100名、研究生90名、教职员工95名的办学规模。

2

2. 08届毕业展

3

3. 影视系教学

学科特色

办学理念

本着"增强优势学科高点，营造设计学科亮点，拓展新型学科增长点"的学科发展策略，培养动画、影像艺术和游戏设计等方面的创作型人才，探索传媒和动、漫、游文化的中国特色发展之路，努力建设以具世界影响力的国家教学研发基地为目标的新型专业学科。

特色方向及优势

中国美术学院传媒动画学院分为电影学、广播电视艺术学两大学科。在特色方向上，突出动画专业的二维动漫创作与方法、数字动画创作与方法、动漫插画创作与方法以及影视系、摄影系的影视广告创作与方法、广告（媒体广告策划）与创作、电视创作与编辑、录音技术与表现、摄影创作与方法、网络技术与表现等研究方向。中国美术学院在造型基础上的专业素质是我们建设一流的国家动画教学研究基地的特色武器，是区别于国内其他动画学院，发展美院特色及中国特色的兼具艺术性与商业性的动漫之路的优势所在。

主要成果

我院已站到了动漫作品研发、动漫文化建设的最前沿。师生作品屡创佳绩，多次入围国际国内各动画、广告、电影节并荣获多项奖项。我院已发展成为学科专业齐全、基础设施完善、实验室齐备，专业思想明确、师资队伍和课程结构合理、教风和学风端正，教学管理、教学质量和教学效果达到国内一流并在国内较有影响的更加开放、更具特色、充满活力的高水平国家动画教学研究基地。

4. 08届毕业展

5. 影视系教学

6. 摄影系教学

7. 主要成果

8. 传媒动画学院首届毕业生作品展开幕式

9 **10** 9. 阮筠庭 沙动画《白蛇传》

10. 金石 装置《二分之一生活》

11 **12** 11. 《想记住的101件事》

12. 《林超 动画——小红军》

师资队伍

规模及特色

在师资队伍上，我院力促学术争鸣的风气，避免近亲繁殖，海纳百川地引进了来自国内和国外的各种人才。专业教师队伍涉及了美术学、电影学、电影史论等多种学科，拥有国外引进人才及国内优秀人才，老、中、青及博、硕、学等年龄结构与学历结构合理的梯队配置。现有教职员工55名，其中专业教师43人，技师4人。

职称结构

副高级以上职称12人，硕导7人，中级职称18人，具有硕士以上学历人数占60%。

专业结构

硕士以上学历26人（占60%以上），45岁以下中青年教师占74%以上。

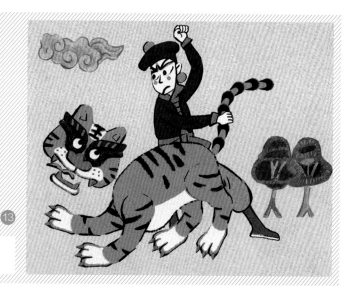

13. 陈敏、杨安 动画《武松打虎》

14. 韩晖、倪镔、乔晶晶《动画-夫妻观灯》

15. 黄大为 动画《小放牛》

16. 常虹 动画《潘天寿》

17. 倪镔 动画《乐乐福牛闹新春》

培养计划

我院各专业教学秉承了中国美术学院二段式教学模式。在一年级造型基础教学过程中，通过素描、色彩、形式基础、速写、创作等课程的开展强化学生的绘画基本功和造型能力，奠定学生的美术基础，提高学生艺术水准和审美能力。在二到四年级教学过程中，开展专业理论、专业技能、实践与创作及特色课程教学，通过这些课程，确保学生的影视、动画等制作与创作能力以及创作水准。

在四年的本科生教学过程中，我院通过五大块的课程全面塑造培养学生的专业创作能力。

1. 造型基础 强化绘画基本功

2. 专业理论 掌握和熟读与电影学学科相关的理论知识

我院一直继承和发扬中国美术学院"学识通、艺理通、古今通、中外通"的人才培养模式，在注重专业技能和创作教学的同时，加强理论研究和教学，在课程设计中，电影学理论、动画原理、动画史等课程成为提高创作能力的理论基石和指引。

3. 专业技能 熟练掌握创作的所有高科技手段，具备创作的能力

大量应用型科技手段的研究和软件课程的开设，保证了学生的创作能力不仅仅停留在美术平面创作的水平上，而是能实现电影学理论与技术实践的全面发展。

4. 实践与创作 具有较全面的专业知识和胜任创作的能力

通过长达一年的创作课程实践，使学生充分具备创作的能力，以此为社会培养出不停留在理论上和纸面上的创作型应用型人才，迅速满足社会产业发展的需要。

5. 特色课程 除掌握理论知识以外，将国内外的先进手段引入课程教学中去

在每一个教学阶段，专业化教学重视教学方法改革，重视学生在教学活动中的主体地位的发挥，发展启发式教学的教育理念，拓展各类新型教学手段，尤其重视运用多媒体教学方法，实现传统讲授式教学与现代高科技新技术教学手段相结合，使学生通过多种不同途径获取知识，加深对所学知识的认识和理解。

同时我们充分认识到再好的教学大纲和教学计划都必须有一流的师资队伍才能实现其应用价值，因此我们一直致力于通过选派优秀青年教师出国学习、短期培训等方式加强一线教师的培养，以一流的师资，一流的硬件软件建设实现新时代教学的变革和发展。

我院在人才培养上侧重于人才创造性和应用性的培养。通过本科四年的系统学习和专业训练，学生们基本可以在基础知识和能力方面，以及创造力方面得到很大的提升，他们可以基本掌握本专业所需要的基础知识和基本技能，在造型美术、影视语言、计算机技术、文学编剧和音效制作五个方面的知识能力都将得到提高，可以适应这个时代、社会以及市场对这方面专业人才的需求。

在教学过程中，我们非常重视和讲究教学方法，着重培养学生的创造性思维、聚合思维、发散性思维等思维方式；充分发挥学生的想象力、观察力和创造力；重视学生在教学活动中的主体地位，教师采用启发式教学发掘和调动学生的积极性和主观能动性，注重学生自主创作能力和实际动手能力的发挥。

我院动画系2006—2009年培养的四届毕业生就业情况良好，就业率达到90%以上。我院培养的毕业生在动画制作和创作能力及创作水准上都反应良好，得到了用人单位的一致好评，目前有许多学生已经在做一些公司的部门主管和院校的专业带头人。学生的毕业作品也受到了行业和社会的广泛关注与好评。除在电视台播放外，诸多作品已经在国内、国际的动画比赛中获奖。此外，学生就业后，我院还应回馈信息及要求主动对毕业学生尤其是目前已在大专院校任教的毕业生，集中组织无偿传授相关教学方面的知识，得到兄弟院校的好评。

在课程建设和课堂教学的改革和研究之余，教师们加强科研创作，组织搭建师生创作小组，为创作精品工程积累了经验。在教师们孜孜不倦的指导下，同学们热爱本专业，致力于提高自身的学习和创作能力，同时注重团队合作精神，通过个人特性以及团体合力的发挥，创作的影视动画作品参加并获得各类国际国内大赛奖项，形成了团体意识浓厚、创作争先恐后的良好风气。

在研究生教学方面，我院研究生导师把理论教学与创作实际相结合，把课题项目的研究与全面修养的培养相结合，创出了一套有自己特色的电影学方向的研究生培养模式和方法。

18. 二维动画教室

19. 三维动画教室

20. 三维动画教室

21. 定格动画教室

22. 视听教室

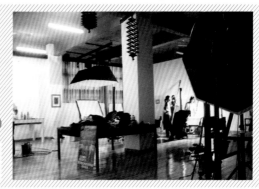

23. 摄影教室

实验室建设

类别与特色

　　传媒动画学院依托中国美术学院发展的优势，在学院象山中心校区建成15000平方米的教学空间，同时积极进行高端教学设备及实验室的投入建设，构建面向全院各专业的传媒动画实验中心。截至2008年我院已投入资金3600多万元，努力打造设备先进、设施完善、具国内领先水平的实验教学中心。

实验室与实验教学

　　现设动画实验室、影视实验室、摄影实验室、网游实验室四大实验室。下设二维动画实验室、三维动画实验室、渲染农场、影视前期拍摄大棚、后期制作初编/精编实验室、摄影教学暗房、摄影教师暗房、摄影棚、图形图像输出实验室、三维互动网页与多媒体实验室等若干教学实习实验室，面向传媒动画学院全体师生。

　　我院在实验教学上实现了四个结合，即实验教学与就业创业技能培训相结合，实验教学与个性化培养相结合，实验教学与其他实践活动（电影、电视创作）相结合，课内实验教学与课外实践活动相结合。多方位的实验教学，十分有利于学生知识综合运用能力、影片制作能力和创新能力的培养和提高。利用计算机、数字化制作设备提升实验先进性，利用现代教育技术提升实验教学效果，利用网络技术改善实验教学管理，因材施教，分层教学，以学生为本，兴趣驱动，个性化培养，依托中心开展现场教学，发挥教授的学科引领作用。

24. 动画短片制作课程作业

25. 动画短片制作课程作业

26. 动画短片制作课程作业

特色课程介绍

"动画短片制作"课程简介

课程名称

　动画短片制作

课程介绍

　动画短片制作课程要求学生以集体合作方式创作具有一定剧情和审美形式的动画短片，作为动画专业三年级第二学期重要的一项必修课程，是学生在上一学年所学的动画课程的延续与总结，是对学生动画创作各个工序和步骤的全面训练及对其创作能力的检验。

课程水平

　本课程为省精品课程，呈现了我院学生优秀的基本功与创作能力，通过实际动手能力的发挥，强调了集体的重要性，使学生培养了良好的团队合作精神。课程中所创作的动画短片为今后的创作实践奠定了扎实的基础，部分优秀作品获得了国内各项动画竞赛奖项。

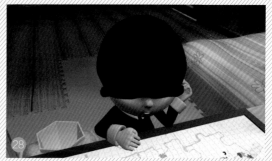

27. 动画短片制作课程作业　　28. 动画短片制作课程作业
29. 动画短片制作课程作业　　30. 动画短片制作课程作业

课程安排

课程单元名称	基本内容	单元学时	单元学时分配数		备　注
			讲授	实验/练习	
剧本	剧本创作	20	4	20	剧本创作原理
设计稿1	人物造型风格设定	10	2	8	造型能力
设计稿2	场景造型风格设定	10	2	8	造型能力
分镜头	分镜头设计	20	4	16	镜头语言的运用
原画	原画设计	20	8	12	原画设计能力
加动画	关键帧、中间帧	40	8	32	运动规律的掌握
描线上色	包括红蓝线	20	4	16	运动规律的掌握
合成	合成完整的镜头	20	4	16	合成软件的运用能力
剪辑	镜头连接（效果、变化）	20	4	16	剪辑软件的使用能力
音效	将影片配音效	16	4	12	素材和运用
字幕	制作人员表等	4	1	3	软件使用能力

课程教学目标

　　课程目的是使学生开始熟悉并学会合作制作动画短片，体会制作动画短片的各个流程部分的重要性，要点是让学生们体会群体制作过程中的困难和问题，从而学习和掌握解决这些困难和问题的能力，同时提高他们协作的能力。

课程教学模式

　　通过教师的引导来调动学生对于动画制作的兴趣。

推荐教材或参考教材

　　◆《动画片的前期制作》，韩晖，中国美术学院出版社，2004
　　◆《动画短片设计与制作》，黄大为，浙江大学出版社，2008
　　◆《动画制作流程》，于瑾，浙江大学出版社，2006

31. 漫画语言课程作业
32. 《天空下的歌》
33. 《外面的世界》
34. 《tuyayaya》

"漫画语言"课程简介

课程名称

漫画语言

课程介绍

本课程为插画漫画专业必修课程，是学生在上一学年传统绘画造型艺术基础训练之后进入专业基础知识学习的必要课程。具体讲述漫画的定义、概述、起源和发展、艺术的基本特征和属性、分类、现状、美学特征、审美价值等内容，让学生了解漫画的形式特点和独特语言，掌握漫画脚本的写作方法。

课程水平

该课程充分发挥了美术学院造型基本功的优势特点，以创新理念贯穿教学全过程，教学成果显著，课程学生作品获得了国内多项漫画大赛奖项。

课程教学目标

课程训练从漫画的独特语言、文字、风格、人物塑造、叙事等多个角度，对学生的理解分析能力提出要求，引导学生主动进行创作实践，寻找问题，解决问题。通过对漫画全方位的解构和创新，使学生掌握漫画的创作方法，培养文字与画面的综合表达能力和创意能力。

 　35.《兔爹兔仔——电动牙刷》
　　　　　　　36. 漫画语言课程作业

课程安排

课程单元名称	基本内容	单元学时	单元学时分配数		备 注
			讲授	实验/练习	
漫画概述	一、什么是漫画 二、漫画的起源和发展 三、漫画语言的独特性	10	5	5	练习和讲解
漫画的独特语言	主要分为六个方面：符号、线条、程式、吐白框、拟音词、分格	10	5	5	作品示范和练习
漫画的风格	讲授线和黑白如何构成不同的风格，以及风格对漫画叙述的影响	10	5	5	作品示范和练习
漫画故事构成	讲授连续漫画的创作技巧、漫画的视觉构成、故事的编写与角色塑造	30	5	25	作品示范和练习
	合计	60	20	40	

课程教学模式

　　课程教学分为理论讲授与实践练习两部分。

　　理论部分首先讲授漫画史和漫画当代发展状况、形式特点，以及风格流派，其次讲授漫画的独特语言、创作的要点和主要表现手法。这一部分的教学将对优秀作品进行鉴赏和分析，并对名作的绘画技巧和创作思路予以剖析，逐步训练和培养学生由单色到彩色画面，由单幅漫画的欣赏、分析、技法练习到多幅连续漫画故事的创作的能力。通过大量的实例分析，细腻地、形象化地对漫画独特的形式语言进行分析和梳理。进行有针对性的练习，由简至难，直至学生独立或合作制作出一篇完整的作品。

　　实践练习部分主要引导学生进行叙述形式和内容的思考，从背景、剧本开始完整地构造故事，逐步完成漫画的创作。

推荐教材或参考教材

◆《漫画的独特语言》，张坤，朝花少年儿童出版社，2002

◆《故事漫画纵横谈》，王庸声，中国连环画出版社，1998

37. 《机会》

38. 《兔子和熊》

"毕业创作"课程简介

课程名称

　　毕业创作

课程介绍

　　本课程为动画专业学生四年最后也是最重要的一项课程，要求学生总结四年课程所学，结合所喜好的动画表现形式与动画语言，创作符合时代特色、具有较强审美情趣和艺术表现手段、具备完整剧情的动画影片，并且由此写作对动画专业具有较强观点、认识与研究成果的专业论文。

课程水平

　　从2006年第一届动画毕业生以来，我院对于每一届毕业生毕业创作都十分重视。作为学院展现教学成果最重要的平台，通过为时一年的创作，学生们投入了积极的创作热情，在指导教师的悉心指导下，课程所创作的动画短片获得了国内国际诸多的奖项，深化了学院自身的学术深度，在全国同类院校中走在了领先的地位。

课程教学目标

　　本课程以学生自主创作为主，导师起辅助和引导作用，辅导学生正确地认识动画研究创作方向和手法。注意学生创作能力的发挥，以创作优秀的动画影片为原则，充分发挥学生的想象能力与研究探讨能力。论文需要完备、标准性的格式，具有严谨、细致的文字论述形式，以增强学生的语言表达能力。

39.《查普与罗杰》　　　　40.《静止的距离》

41.《孩子的故事》　　　　42.《老房子》

43.《火车开往北京》　　　44.《七点钟起床》

课程教学模式

以导师组督导学生创作的方式进行，学生自由分组创作主题，根据不同动画表现形式指定专业导师进行全程指导，系根据创作进度，分步骤有计划地推进，并根据创作需要提供良好的创作环境，营造良好的学术氛围。

课程安排

1. 剧本创作：以生活为基础，要求学生创作时间长度为三至五分钟的剧本。

2. 分镜的绘制：根据剧本绘制分镜表。

3. 创作：以学生自行创作为主，选择不同的动画表现形式，选择导师进入各专业工作室，导师作方向性的辅助，引导学生完成、完善创作。

4. 论文写作：要求学生以标准论文格式完成针对动画专业内容的具有特殊观点、认识与研究成果的总结性论文。

5. 毕业创作作品展映：联系场地对外展映学生毕业创作作品，邀请各动画行业人士观看展映。

6. 毕业论文答辩：要求学生根据四年的学习和研究所得，做3000字以上的总结论述。毕业论文文字要求观点表述明确、条理清晰；论点论据充分、明确，有说服力；引文、图例注明出处；术语解释专业详尽；参考文献附列表。

推荐教材或参考教材

◆ 历届优秀作品及国内外经典动画短片

同济大学
传播与艺术学院

坚守本科教育 适应时代发展

网址：http://www.tongji.edu.cn/

地址：上海市四平路1239号

电话：021-65982200

1. 嘉定校区学院新大楼设计效果图

同济大学传播与艺术学院简介

学科概述

2001年5月，同济大学传播与艺术学院在学校向综合性大学发展的进程中应运而生。历经8年的学科建设、调整与完善，它已成为同济大学直属22所院、系之一和重要的有机组成部分。2009年9月搬迁到位于嘉定校区的学院新大楼内，开始了更高层面的学科构架包括媒体实验与实践中心的新建设，开始新的腾飞与新的历程。

本科专业设有广告学、广播电视新闻学、广播电视编导、动画、摄影和音乐表演；硕士专业设有传播学、艺术学、MFA（专业艺术硕士），并与国外共同培养"国际化传媒艺术研究双硕士学位"（IIMDSM）。设有媒体实验与实践中心、新媒体艺术创作基地（也即同济大学新媒体艺术馆）。

每年招收研究生与本科生210人，互派双学位研究生培养8到10人不等，MFA招生每年约30人。目前在校本科生与研究生每年达800多名。

2.同济大学建校100周年纪念邮票

3.同济大学建校100周年纪念邮票

学科特色

办学理念

　　坚守本科教育为立院之本的办学理念，教学上以适应时代发展的媒体文化为主导，以培养学生的媒体艺术与媒体技术的原创能力为抓手，将"三M"（Media Culture/媒体文化、Media Art/媒体艺术、Media Technology/媒体技术）加以融合。以学科建设、人才建设为根本，有效开展教学、科研、国际交流活动，形成一支在国内外有影响力的学科队伍。

特色方向及优势

　　几年来，已形成的鲜明特色方向及优势是，能够牢牢地把握"艺术"与"传播"日益融合的大趋势，将各专业方向与新（数字）媒体新闻、报刊及出版、二维及三维动画、影视特效及交互设计等数字内容产业的发展紧密相结合，及时为社会培养和输送有用人才。

主要成果

　　主要成果包括：数十部纪录片、剧情片、实验片、二维及三维动画片已在不同的媒体公开播放；公开发表并展示了数十件新媒体艺术作品，包括网络电子报、电子书、交互设计作品、球幕影像作品等，其中大部分获国内外奖项。

4.《月亮回家了》截图一
5.《月亮回家了》截图二
6.《月亮回家了》截图三
7.《月亮回家了》截图四

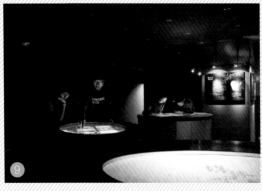

8. 青年教师讲课比赛

9. 王磊、孙鹏、潘未名、马瑶、秦瑜 《媒体吧》

10. 王磊、孙鹏、潘未名、马瑶、秦瑜 《媒体吧》

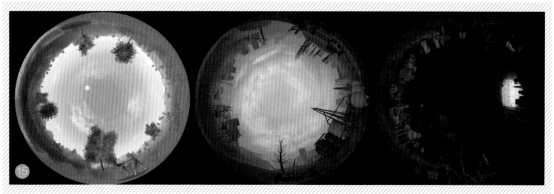

11. 毕业设计展出现场
12. 毕业设计展出现场
13. 毕业设计展出现场
14. 柳喆俊 新媒体艺术球幕装置作品《入侵》
15. 柳喆俊 新媒体艺术球幕装置作品《入侵》

师资队伍

规模及特色

目前共有专任教师64位，其中教授9位，副教授9位，国际教习4位（2位教授，2位副教授），硕士及以上学历者占96%，其中拥有博士学位者16人。

从事艺术实践与传播实务的实践型教师占全体教师的70%，为创作作品及成果转化作出了重要而直接的贡献。

培养计划

培养方案由三个层面组成：学校平台课；学院平台课以及各专业特色课。其中学院平台课和各专业特色课是在以数字技术为核心的新媒体传播及新媒体艺术基础上建立起来的。

专业名称	课程介绍
学院平台课	非线性编辑、视听语言、摄影基础、计算机图像设计、造型基础、绘画基础、网络设计与应用、声音艺术、项目教学、中西文化史、创新思维工程、暑期实习、毕业设计与创作
广告学专业	图形创意、广告调研、CIS策划、广告媒介策划、广告策划、广告创意、广告设计制作（以汽车广告为主）、网络广告设计、电视节目制作等课程
广播电视新闻学专业	电视摄像、播音与主持艺术、电视节目制作、网络新闻业务、专题片创作、新闻策划与新闻发布、国际传播与对外报道、数字与网络报刊编辑等课程
广播电视编导专业	影视制作技术（1）&（2）、播音与主持艺术、影视导演、电视声音艺术、电视节目策划与制作、纪录片创作（1）、纪录片创作（2）、表演、广播剧制作、影视美术设计等课程
动画专业	动画造型、动画美术设计、原动画设计及时间概念、动画剧作、动画导演分镜头设计、设计稿、动画背景画面构成、二维动画软件及应用、三维动画软件及应用、三维动画设计、互动媒体设计、动画电影音乐与音响、动画特技与特效、动漫艺术设计、电脑漫画设计等课程
摄影专业	摄影技术基础（1~3）、黑白摄影、摄像基础、专题摄影、广告摄影、人物摄影、数字图片编辑、电影摄影技术、创意摄影、建筑摄影、摄影工作室创建、新闻摄影、时尚摄影等课程
音乐专业 实验课程平台课	视唱练耳（1—4）、曲式（1-2）、复调、和声（1-2）
音乐专业 （钢琴演奏课群组） 实验课程	独奏（1-8）、室内乐（1-4）、伴奏艺术（1-6）、20世纪音乐（1-2）、双钢琴演奏（1-2）等课程
音乐专业 （管弦乐器演奏课群组） 实验课程	独奏（1-8）、室内乐（1-4）、20世纪音乐（1-2）、乐队合奏（1-4）、钢琴（1-2）等课程。以上为专业特色课程，也是实践类课程，它们占全部课程的80%

16. 外籍教师授课

17. 外籍教师授课

18. 王荔、于澎等传播与艺术学院师生 壁画《今岁又逢大有年》（岩彩）

19. 于澎、王荔等传播与艺术学院师生 壁画《百年树人》（青铜）

20. 视频工作室　　　　　　　23.演播室与虚拟演播室　　　　　　26.数字新闻出版工作站
21. 新媒体工作室　　　　　　24.演播室与虚拟演播室　　　　　　27.演播室与虚拟演播室
22. 苹果机房　　　　　　　　25.非线性编辑机房　　　　　　　　28.视频工作室

实验室建设

　　传播与艺术学院"媒体实验与实践中心"是以数字传播与数字艺术学科交叉融合为前提规划构建的，已具备以下鲜明的特色：

　　具有面向未来的发展理念和国际化的师资力量，所营造的以数字媒体技术为核心的实验与创作环境科学合理，并已形成了高效的学术成果转换机制。

　　实验室主要有非线性编辑机房、动画机房、苹果机房、视频工作室、音频工作室、新媒体工作室（含交互设计与电子工作室）、苹果工作室、数字新闻出版工作站（含电子网络学院报刊编辑部）、演播室与虚拟演播室、新媒体艺术馆、汽车摄影棚、厨房摄影棚和摄影暗房、动画专业教室、多

媒体教室等。

　　以上为开展实验教学的主要场所。其中新媒体艺术馆还是学院进行新媒体艺术创作的实践场所。同时，它已成为学术成果转化的基地以及学校对外文化交流窗口之一。

29. "项目教学"课程教学场景

30. "项目教学"课程教学场景

特色课程介绍

"项目教学"课程简介

课程名称

项目教学

课程介绍

项目教学作为学院各专业的平台课程，它所实施的教学内容和教学手段是根据专业各自的不同项目特性进行设置的。如广播电视编导专业，教师结合学校的大型文化活动、学术论坛等教授学生制作现场视频及现场转播，结合大学生创新项目、青春剧创作等进行编剧、导演、拍摄、剪辑等综合性设计的实践；动画专业，教师结合学校的"数字校园"项目进行虚拟现实技术的教学与制作指导；新闻专业则是在教师的指导下，学习电子报刊的编辑与制作；广告学的学生在教师的带领下，进行公益广告的策划与创作，并参与了大学生广告大赛。该课程成为各专业有效探索实践教学改革的重要平台。

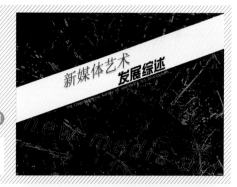

31. "新媒体艺术发展综述"课程（双语）课件

32. "新媒体艺术发展综述"课程（双语）课件

33. "新媒体艺术发展综述"课程（双语）课件

"新媒体艺术发展综述"课程简介

课程名称

　　新媒体艺术发展综述

课程介绍

　　新媒体艺术发展综述作为研究生教学的学科前沿课程，主要从艺术发展的不同历程的角度，讲述新媒体艺术在不同历史时期表现出不同形态的因由，从而让学生了解和掌握新媒体发展规律，有利于总结过去和设计未来。该课程为同济大学研究生教学优质课程。

34. "三维动画软件及应用"课程（双语）课件

35. "三维动画软件及应用"课程（双语）课件

"三维动画软件及应用"课程简介

课程名称

三维动画软件及应用（双语）

课程介绍

三维动画被广泛用于电影、电视、动画、游戏、城市规划、建筑、工业设计等诸多领域，该课程以3DSMAX为主要创作工具，由浅入深地介绍了三维动画所包含的"建模"、"材质"、"灯光"、"动画"、"渲染"等环节，涉及范围相当广泛，内容体系完整，包含大量实验与实践习题，帮助学生全面地了解和掌握三维动画创作的方法与步骤。授课以英语为主，目前已成为动画专业的学生以及外国留学生普遍认可的优质课程。

以总体主干实践性课程体系和单独一门"项目教学"课程来分析，按基础型实践35%、技能型实践35%、创作型实践30%的比例所进行的实验项目及新媒体艺术作品创作与综合性实验35%、设计性实验35%、创新性实验30%的所占比例基本一致。

36. 新媒体艺术馆展出现场
37. 新媒体艺术馆展出现场

38、39、40.幻影成像作品，薛航：《井冈丰碑》

南京艺术学院

传媒学院

南京艺术学院传媒学院

加强基础 重视实践 激励创新 讲究综合

网址：http://www.mediart.cn/2009/index.asp　http://www.dmalab.net

地址：南京市虎踞北路15号南京艺术学院传媒学院

电话：025-83498169

1. 校区外景

南京艺术学院传媒学院简介

学科概述

学院（系）历史/隶属关系

　　南京艺术学院是江苏省唯一的综合性高等艺术学府，也是我国独立建制创办最早的高等艺术学府，更是一所在国内外卓有影响的百年名校。传媒学院作为南京艺术学院的二级学院，是顺应现代数字媒体技术、信息技术在传媒领域的进步，适应全球信息视频化发展的具有前瞻性的教学单位。从2006年建院至今，传媒学院在学科建设、科研项目、教学实践、师资队伍建设、产学研平台搭建等方面都取得了长足的发展，已形成了博士、硕士、本科多层次教学体系，为社会培养出了一大批具有艺术素养和艺术创作能力的专业人才。

教学机构设置

　　设有基础部、广播电视艺术系、动画系、数字媒体艺术系、摄影系、录音艺术系和广告学系7个教学单位，拥有数字媒体艺术实验室、数字音频实验室、影视高清实验室、三维动画工作室、二维动画工作室、偶动画工作室、数字图像实验室、游戏研发工作室、CG动画实验室、数字绘画工作室等10个实验室和工作室。此外，传媒学院还成立了南京艺术学院广播电视艺术研究所、数字媒体艺术创作中心、东方偶型动漫产业研发中心，力图将传媒学院打造成为江苏省传媒教育与产业基地，为江苏及全国培养更多优秀的文化艺术人才。

培养规模

　　南京艺术学院传媒学院拥有数字媒体艺术博士后科研流动站、数字媒体艺术博士点、广播电视艺术学硕士点，以及广播电视编导、动画、录音艺术、数字媒体艺术、摄影、广告学六个本科专业。现有在校本科生、硕士生、博士生1700人左右。

2.《新媒体》杂志第一期封面

3.《新媒体》杂志第二期封面

学科特色

办学理念

◆注重艺术素养的培养

新媒体艺术是在现代科技飞速发展的背景下诞生的，它的发展离不开技术的突飞猛进，但技术只是手段，新媒体艺术的本质仍是艺术。因此，传媒学院在办学中特别注重对学生艺术素养的培养，提高学生的艺术创造和艺术鉴赏能力，在此基础上提高学生的技术水平，让技术服务于艺术，将学生培养成适应现代科技发展的复合型艺术创作人才。

◆聚焦新媒体

新媒体是在数字技术基础上出现的新的媒体形态。相对于报纸、杂志、广播、电视四大传统媒体，新媒体具有更快的传播效率、更丰富的表现形式、更人性化的互动传播方式……新媒体已然成为主流。南京艺术学院传媒学院顺应科技发展的趋势，将目光聚焦于新媒体的艺术形式与技术，将先进的数字技术应用到艺术创作中来，这种聚焦让传媒学院走在了时代的前沿，也让学子们找到了更为广阔的就业天地。

◆实践为用

新媒体是一个实践性、创造性很强的领域，传媒学院为师生提供了先进的软硬件条件，并将产业项目引入到课堂中来，学生们在产学研平台上将自己学到的知识运用到

4.《竹之影》，指导教师：钟建明 贾方 曹昆萍

获2007年中国安吉高校摄影组大展单元图片摄影组一等奖

5.《祖屋系列》，指导教师：贾方 刘伟

获第八节高校摄影艺术展一等奖

6. 专题片《百年版画》

实践中。

◆ "跨界"合作，交叉互动

传媒学院在教学与艺术创作实践中，特别注重对学生的团队意识、角色意识和合作意识的培养，强调跨越学科与学科、专业与专业、校内与校外的界限，通过"跨界"合作，形成合力出成果。

特色方向及优势

传媒学院除了具有不同专业的各自特色外，最突出的特色在于各专业的相互关联、协同作业，成为一个广义传媒框架下的联合体。

各专业方向简介：

1. 数字媒体艺术专业；

2. 动画专业；

3. 录音艺术专业；

4. 广播电视编导专业；

5. 摄影专业；

6. 广告学专业。

主要成果

◆教学成果：2006～2008年期间，南京艺术学院传媒学院分别获批国家级教学项目2项，省级教学项目4项。

◆科研项目：2004～2008年期间，南京艺术学院传媒学院共进了7项江苏省级科研项目和18项南京艺术学院校级科研项目。

详见http://www.dmalab.net

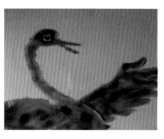

⑦

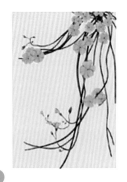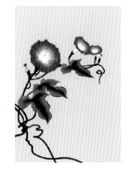

⑧

7.《渔翁的故事》
8.三维动画《化蝶》

师资队伍

规模及特色

南京艺术学院传媒学院拥有学术梯队合理、专业结构完整、艺术创作水平和教学水平较高的教师队伍。现有专业教师62人，已形成了一支学历、职称、年龄、专业、工作经历等方面都分布比较合理，能够胜任传媒艺术人才培养的教师梯队。另外，传媒学院还聘请严克勤、潘知常、王柏荣、肖永亮、张小夫、路盛章等资深教授为特聘教授，为师生们提供了一个很好的学习交流的平台。

传媒学院拥有一支充满活力和创造力的青年教师队伍。他们具有深厚的艺术素养，掌握着一流的数字媒体技术，他们精力充沛，富于创造，对工作充满热情又负责。在教学过程中，他们注重教与学的互动，带领学生创作的作品多次在国际性、国家级比赛中夺得大奖，可谓战果累累。

职称结构

南京艺术学院传媒学院拥有高级职称者8人、中级职称者47人、助教7人，其中博士6人、硕士53人。

专业结构

南京艺术学院传媒学院教师分别毕业于中国传媒大学、北京电影学院、南京大学、东南大学、南京师范大学、南京艺术学院等著名高校的艺术学、音乐学、设计学、广播电视艺术学、新闻传播学、动画艺术、摄影、录音艺术、广告学、戏剧戏曲学和计算机技术等专业，其中部分教师具有在电视台、电台和网站等传媒机构的实际工作经验。另外，传媒学院充分利用南京艺术学院百年老校的丰富资源，聘请学校不同学科的教师参与传媒学院的科研、教学和艺术实践工作。

培养计划

培养目标

为把学生培养成既具有优秀的艺术素养,又具有较强的实践创作能力的高素质人才,南京艺术学院传媒学院采用"1+2+1"的培养模式,所谓"1+2+1"是指学生进校后的第一年只分大专业,不分专业方向,共同学习专业基础课程和专业理论课程,经过一年的学习积累,使学生的艺术素养得到提高,专业基础有所加强。此时,学生对所学专业已有一定的了解,再根据自己的兴趣与特长进行专业方向的选择。在第二、第三年期间学习专业实践课程群,通过科学系统的实践课程的学习,掌握本专业必需的创作方法与技能,并在老师的指导下进行艺术作品的创作,与此同时,学生还可以根据自己的兴趣选修课程,拓宽视野,增加知识。第四年是学生进行毕业设计和社会实践的一年,他们可以通过参加社会实践增加实践经验,为将来更快地适应社会作好准备。

主要课程

1.数字媒体艺术专业

数字媒体艺术专业包括网络与互动媒体艺术、游戏艺术设计两个专业方向,培养能胜任网络媒体广告创意与设计、多媒体交互艺术、游戏设计、游戏合成、游戏策划、游戏开发培训、互动多媒体创作等工作的专业人才。

2.动画专业

动画专业分为动画艺术、动画技术、卡通漫画艺术、建筑动画四个专业方向。动画专业在动画教育、动画短片创作及动漫学术交流中取得一定成绩。作为中国动画学会会员单位,动画专业积极参加学术交流,为中国动画教育和动画产业发展献计献策。在创作实践方面,本专业教师带领学生参与众多动漫产业领域的项目设计和创作,并积极参与国内外动漫竞赛,大批作品入围并获奖。

3.录音艺术专业

录音艺术专业包括数字音乐与声音设计、音乐录音、影视录音三个专业方向,为广电系统、影视音像制作公司、广告、出版、电信音频、网站、演出公司及相关行业培养数字音乐创作、影视声音设计、音乐与影视录音、音乐节目编导与策划等方面的专业人才。

4.广播电视编导专业

广播电视编导专业包括广播电视艺术和广播电视技术两个专业方向,培养具有先进的传媒理念,掌握广播电视的创作方法、后期制作的基本技术和技能,在广播电视领域能担任编导、撰稿和制作、影视剪辑、后期合成制作以及特效制作等工作的复合型专业人才。

5.摄影专业

摄影专业包括商业摄影、影视摄影和数字图像艺术三个专业方向,培养社会急需的具备影像领域相关理论和现代影像理念、具有较强数字摄影操作技能的复合型专业人才,适应广告设计公司、各企事业单位的宣传部门、各类报纸杂志社、影视制作单位、电视台等传媒机构对于摄影专业人才的需要。

6.广告学专业

广告学专业包括广告学和广告设计两个专业方向,培养具备宽广的知识面和丰富的创造性,掌握广告学专业的理论与技能,能够胜任广告策划与创意、设计与制作、营销与管理、调查与研究等相关工作的广告业复合型人才。

9. 数字录音棚
10. 数字音频创作实验教室
11. 数字录音棚编辑控制室
12. 电钢琴教室

实验室建设

类别与特色

　　南京艺术学院传媒学院数字媒体艺术实验教学示范中心具有一流的软硬件设施，为培养高素质复合型创新人才提供了平台，促进了一大批艺术作品和科研成果的诞生。数字媒体艺术实验教学示范中心包括数字媒体艺术实验室、数字音频实验室、影视高清实验室、三维动画工作室、二维动画工作室、偶动画工作室、数字图像实验室、游戏研发工作室、CG动画实验室、数字绘画工作室等10个实验室和工作室，可满足不同专业的教学与实践需求。

　　在实验室课程设置上，中心以学生为主体，以培养创新能力为宗旨，优化实验方案，将实验分为基础性、综合性、设计性与创新性等层次，同时将实验教学由实验室教学向专业综合实训、专业实习、社会实践和参与各种竞赛活动等环节延伸、拓展，形成了层次合理、功能完善和相互融通的实验教学体系，实现了理论教学与实验教学的相互支撑，实验教学改革与学科建设发展的相互支撑。

实验室与实验教学

　　◆ 数字媒体艺术实验室
　　◆ 数字音频实验室

　　A.数字录音棚；B.数字录音棚编辑控制室；C.数字音频制作工作室；D.数字音频创作实验教室；E.MIDI与数字音频教室；F.电钢琴教室。

13. 数字媒体艺术实验室

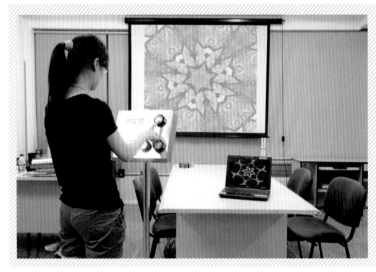
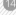

14. 数字媒体艺术实验室

特色课程介绍

"数字媒体艺术实验课程群"课程简介

课程名称

数字媒体艺术实验课程群

课程介绍

数字媒体艺术实验课程群包括以下课程：多媒体专业软件（1、2）、三维专业软件（1）、造型设计基础、平面基础软件、3d交互的艺术实现、人机交互技术、虚拟现实技术与应用、流媒体技术、多媒体程序设计、交互界面设计与方法、三维游戏设计、游戏CG制作与编辑、C++与数据结构、游戏引擎及应用、游戏基础、游戏原画设计等。

课程教学目标及达到水平

本实验课程群将理论与实践相结合，使学生系统掌握数字媒体领域的相关理论和基本知识，并具有先进的数字媒体理念和策划能力，培养学生的数字媒体研发、策划与制作能力，使学生成为能胜任游戏设计、互动多媒体创作、数字出版设计、虚拟现实技术应用、网站策划与制作及相关研究工作的具有现代意识的复合型专业人才。

课程教学模式

本实验课程群采用的教学模式是理论与实践相结合，课内教学与课外实践相结合，课题项目与实验项目相结合，围绕毕业作品或阶段性作品进行实践创作的模式。在

15. 数字媒体艺术课程作业

16. 数字媒体艺术课程作业

学生具备了基本创作能力的基础上，为学生提供机会参与各种涉及数字媒体设计与制作的项目，进行产业项目合作等艺术实践活动。

课程安排

　　实验课程按照"基础性实验课—综合性实验课—创新性实验课"由浅入深、层层递进的模式展开。基础实验课可以"理论+实践"交叉结合的模式展开；在进行

阶段性创作、毕业作品设计或者项目实验时，可采取集中实验的方式进行创作。

推荐教材或参考教材
◆《数字媒体艺术概论》，孙为、马晓翔等，江苏科技出版社，2009
◆《数字图形设计艺术》，丁凯等，江苏科技出版社，2009
◆《数字图像处理艺术》，钟建明，江苏科技出版社，2009

◆《数字音频应用艺术》，庄曜、范翱，江苏科技出版社，2009
◆《数字影像艺术》，王方、许翔等，江苏科技出版社，2009
◆《网络媒体艺术》，马晓翔，江苏科技出版社，2009
◆《数字游戏艺术》，严宝平等，江苏科技出版社，2009

17. 学生课程作业，广播电视专业课程作品集

"广播电视编导实验课程群"课程简介

课程名称

广播电视编导实验课程群

课程介绍

广播电视编导实验课程群包括以下课程：画面剪辑技术、应用摄影基础、电视编辑基础、电视摄像、影像实践、频道包装、影视短片制作、音频与音效基础、后期软件等。

课程教学目标及达到水平

通过相关实验课程群的学习，使学生掌握广播电视前期拍摄和后期制作的基本技术与技能，并能在此基础上进行完整的影视短片创作。把学生培养成能将现代科技引领的广电视听艺术与技术完美结合在一起的具有现代传媒理念，掌握现代广播电视技术手段，拥有策划、编导能力的专门人才。

课程教学模式

本实验课程群采用的教学模式是理论指导实践，课内教学与课外实践相结合，课题项目与实验项目相结合，围绕毕业作品或阶段性作品进行实践创作的模式。除课程作业外，指导学生参与国内外各类短片大赛，如北京大学生电影节、江苏省高校数字短片大赛等。

广播电视编导专业与江苏相关的媒体建立了良好的合作关系，让学生在校期间就可以介入和参与广

18. 学生课程作业，广播电视专业课程作品一
19. 学生课程作业，广播电视专业课程作品二
20. 学生课程作业，广播电视专业课程作品三
21. 学生课程作业，广播电视专业课程作品四

播电视传媒的实践，参与影视创作、策划和制作，使学生成为既有相关知识体系又有较强实际能力的复合型人才。

课程安排

按照"基础实验课—专业实验课—综合实验课"由浅入深、层层递进的模式展开。基础实验课可以"理论+实践"交叉结合的模式展开；在进行阶段性创作、毕业作品设计或者项目实验时，可采取集中实验的方式进行创作。本课程加大了学生课题演练的比例，特别是多个设计小组合作进行课题创作的比例，以培养学生端正的创作态度与良好的团队精神。

推荐教材或参考教材
◆《基础摄影》，钟建明，辽宁美术出版社，2005
◆《视觉传达设计原理》，曹方、邬烈炎，江苏美术出版社，2007

◆《西方电影理论史纲》，胡星亮主编，中华书局，2005
◆《数字电视编辑技术》，陈惠芹，复旦大学出版社，2008
◆《影视剪辑编辑艺术》，傅正义，中国传媒大学出版社，2009
◆《电视摄像艺术新论》，周毅主编，中国广播电视出版社，2005

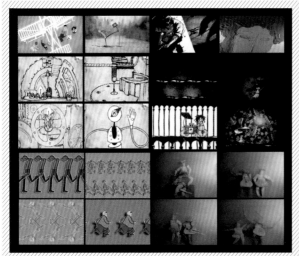

22. 学生课程作业，二维动画作业选

23.三维动画作业选

22. 课程作品，鲁建飞，数字摄影
23. 课程作品，姚继武，数字摄影

"动画设计实验课程群"课程简介

课程名称

动画设计实验课程群

课程介绍

动画设计实验课程群中包括偶动画设计、二维动画设计和三维动画设计，分别包括如下课程：偶造型设计、定格动画设计、二维动画情节短片创作、二维专业软件、3D建筑动画制作、MAX高级动画技术、MAYA高级动画技术、环境设计表现基础软件、三维专业软件等。

课程教学目标及达到水平

通过相关实验课程群的学习，使学生掌握动画设计与创作原理，掌握各类动画制作软件，具备较强的动画设计、创作、制作能力，将学生培养成具有现代视听艺术素养和影视动画设计制作技能的综合型人才。

课程教学模式

本实验课程群采用的教学模式是理论指导实践，课内教学与课外实践相结合，课题项目与实验项目相结合，围绕毕业作品或阶段性作品进行实践创作，产业项目进课堂的模式，使同学们在实践中成长。同时，鼓励学生积极参与国内外各类动

24. 学生课程作业，建筑动画作业选

漫竞赛，已有大批作品入围并获奖。

课程安排

　　实验课程的安排按照"基础实验课—专业实验课—综合实验课"由浅入深、层层递进的模式展开。基础实验课可以"理论+实践"交叉结合的模式展开；在进行阶段性创作、毕业作品设计或者项目实验时，可采取集中实验的方式进行创作。

推荐教材或参考教材

　　《动画设计技法细解系列教材》7本（普通高等教育"十一五"国家级规划教材），江苏教育出版社，2009

◆《镜头设计稿绘制技法》，高立峰，江苏教育出版社，2009

◆《原画设计技法》，张江山，江苏教育出版社，2009

◆《造型设计技法》，薛峰，江苏教育出版社，2009

◆《分镜头剧本设计技法》，吕涛，江苏教育出版社，2009

◆《场景设计技法》，张祺，江苏教育出版社，2009

◆《背景绘景技法》，韩栩、吴晓云，江苏教育出版社，2009

◆《中间画设计技法》高勇，江苏教育出版社，2009

开拓 求实 创业 严谨 进取 育人

网址：http://www.ss.pku.edu.cn/

地址：北京市大兴工业开发区金苑路24号

电话：010-61273672

1. 教学楼

北京大学软件与微电子学院数字艺术系简介

学科概述

北京大学软件与微电子学院于2003年成立数字艺术系，以软件工程学科为依托，发挥北大文理综合优势，借鉴国际先进课程体系，面向产业、面向领域培养高层次、实用型、复合交叉型、国际化人才。学院已初步形成了艺术与技术复合、教学与科研相长的国际化数字艺术人才培养模式。

数字艺术系开设了计算机动画创作、交互媒体艺术、数字媒体技术、计算机音乐四个专业方向，聘请国内外高水平师资23名，他们大多来自国内外著名大学和知名企业，兼具学术背景和工业界经验，建系以来已累计培养了近400名硕士研究生，他们大多已成为我国数字艺术领域的骨干。

近日，从SIGGRAPH获知，北京大学软件与微电子学院数字艺术系王珺、赖炜丹、卢云庚、朱启明四名同学原创的作品《门》（The Door）获得SIGGRAPH2009学生组动画竞赛一等奖，标志着北大在数字艺术专业教育领域已具有世界水平。作品《门》以计算机动画结合装置艺术的方式创作，通过装置动画这种特有的动画形式，表达出自我内心世界的矛盾。另外，我系夏国栋等四名同学的原创作品《灶》、李丽莎等三名同学的原创作品《飘》也入围该项国际赛事。同时，我系朱启明、卢云庚、赖炜丹、龚胤杰四位同学的原创作品《梦》获得"挑战数码时代" 2009中国赛区第一名，这是我系学生连续3年代表中国出征该项国际赛事。2008年，郭林等四名同学的原创作品《VEGE ME》获得最佳游戏创意奖。另外，我系学生还多次在中国学院奖、北京电影学院奖及日本、韩国、前南斯拉夫等国内外赛事中获得优异成绩。

2.2008英国"挑战数码时代"获奖学生游戏作品《VEGE ME》

3. 央视动画《美猴王》美术设计学生中标作品，杨数鹏

③

数字艺术系硕士培养方案与课程设置

数字艺术系课程为学生提供进入动画、游戏、CG等数字娱乐行业所必需的经验，掌握行业知识及专业技能，同时兼顾艺术、设计、交流及文化理解等各方面的综合性教学。强调创造性思维、解决问题的能力、绘画与视觉化的技能、数字内容开发技能、动画规律及制作方法，并着重于研究和探索将计算机技术和电影文化整合于动画、游戏、CG等领域的新方法、新技术。

培养目标

旨在为数字内容产业培养急需的动画、游戏、数字音频及交互媒体等方面的原创人才和技术、管理复合人才。在数字艺术系的创新型教学环境中，学生及老师可以有针对性地学习、探讨关于交互媒体、动画、游戏及音频、视频媒体艺术方面的相关主题，从而创作出具有高度创新性的数字艺术作品。

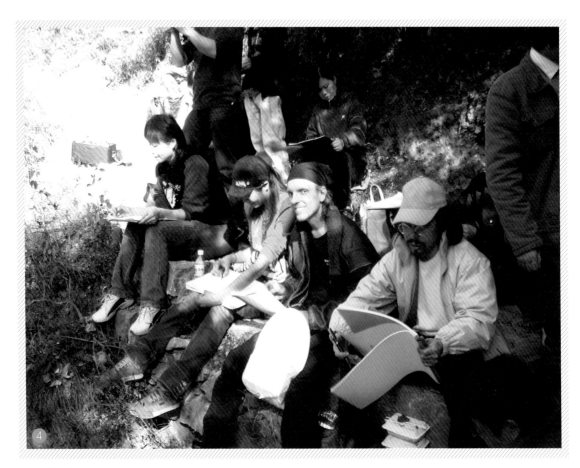

4. 师生写生

专业方向与专业必修课

计算机动画创作

通过学习和实践，学生将学习和掌握计算机动画的设计理念以及动画创作方法和制作设计的基本要素，可以运用计算机动画这一艺术形式，在广告、录像、电影、电视等领域中，从事动画设计师、导演及制片人等职业，一些具有丰富实践经验的视觉艺术家能够进一步在计算机动画领域发展。该专业方向重点在于培养高度原创型人才。

计算机动画创作方向 专业必修课程 （共5门，18学分）

序号	课程编号	课程名称	学分
1	0AA01	动画原理	3
2	0AA03	三维动画1	3
3	0AC03	故事版创作原理	3
4	0BA04	三维动画2	3
5	0DA01	数字艺术综合实践	6

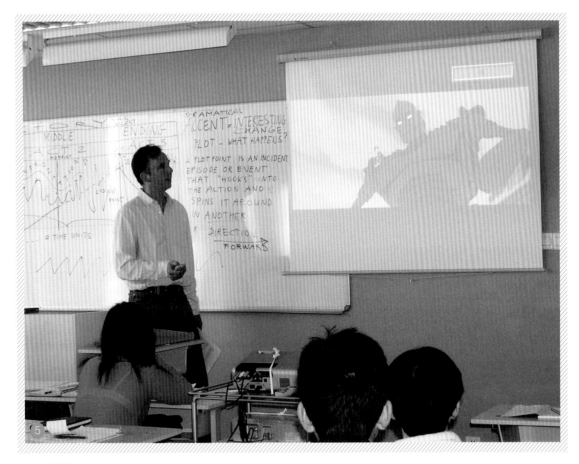

5. 专家讲座

专业方向与专业必修课

交互媒体艺术

该方向的学生将重点学习数字内容的设计和制作，主要面向商业和艺术领域，包括电脑视效、动态图像设计、交互媒体、游戏设计、数字音乐等。学生在了解数字内容创作流程及方法的同时，深入掌握中、后期制作的各个环节，将来可以从事影视特效、频道包装、网络、游戏、音乐等艺术协作行业的工作。

交互媒体艺术方向　专业必修课程　（共5门，18学分）

序号	课程编号	课程名称	学分
1	0AC04	交互设计原理与实践	3
2	0BB01	游戏设计	3
3	0BC01	交互媒体设计	3
4	0AC05	数字视频	3
5	0DA01	数字艺术综合实践	6

6. 原创项目：轻轻松松学汉语1

专业方向与专业必修课

数字媒体技术

　　数字媒体技术方向将偏重于研究如何为互联网互动技术提供更加理想的数字媒体手段。数字媒体技术课程分为技术基础课程、游戏制作和技术整合运用三个部分。理论基础课程将为学生提供数字媒体方面的各种理论知识；游戏制作基础将游戏作为数字媒体互动的一个切入点；最终各种技术将整合在一起，研究如何使用各种媒体形式和用户通过互联网进行互动。

数字媒体技术方向　专业必修课程 （共4门，12学分）

序号	课程编号	课程名称	学　分
1	0BB01	游戏设计	3
2	0CE06	游戏制作与程序开发	3
3	0C112	计算机图形学高级课程	3
4	0D102	软件工程综合实践	3

7. 2007英国"挑战数码时代"获奖学生游戏作品《小熊回家》

专业方向与专业必修课

计算机音乐

计算机音乐专业方向以培养具有丰富想象力和创造力的跨学科人才为目标。学生们应能够自如地掌握计算机技术原理及其在音乐上的应用,并自如地与其他媒体结合;具有阅读外文计算机音乐文献的能力,对计算机音乐这一领域有全面的了解和认识,并能够在导师的指导下完成有较高水平的学术研究论文。在全部课业修毕之后,将具备进行独立学术研究和艺术创作的能力。学生在成功地修完全部课程之外,必须提交一篇毕业论文,并开一场作品音乐会(与其他媒体,如视频、舞蹈和雕塑等结合的创作方式会受到特别的鼓励)。毕业授予硕士学位。

计算机音乐方向 专业必修课程 (共5门,18学分)

序号	课程编号	课程名称	学 分
1	0AF02	计算机音乐基础1	3
2	0BF01	计算机音乐研究与实践1	3
3	0CF01	计算机音乐编程1	3
4	0AC05	数字视频	3
5	0DA01	数字艺术综合实践	6

课程设置

基础课程（共13门，38学分）

序号	课程编号	课程名称	学　分
1	0AA00	动画史及动画风格	3
2	0AA01	动画原理	3
3	0AA03	三维动画1	3
4	0AA04	研究实践课1	3
5	0AA05	艺术观念与创意	2
6	0AA06	动画绘画	3
7	0AC05	数字视频	3
8	0AC03	故事版创作原理	3
9	0AC04	交互设计原理与实践	3
10	0AD02	三维图形编程	3
11	0AF01	数字音频	3
12	0AF02	计算机音乐基础1	3
13	0AF03	色彩学原理及动画应用	3

专业核心课程（共8门，24学分）

序号	课程编号	课程名称	学 分
1	0BA04	三维动画2	3
2	0BA05	建模与角色设定应用	3
3	0BA07	二维动画	3
4	0BA09	脚本创作	3
5	0BB01	游戏设计	2
6	0BB02	美术设计	3
7	0BC01	交互媒体设计	3
8	0BC04	数字艺术产业管理	3
9	0BD03	计算机动画脚本语言	3
10	0BF01	计算机音乐研究与实践	3

专业选修课程（共 13门，39学分）

序号	课程编号	课程名称	学 分
1	0CA11	实验动画	3
2	0CB04	场景设计	3
3	0CC03	动作捕捉系统及表现力	3
4	0CC05	导演及制作	3
5	0CC06	高级后期制作	3
6	0CC10	动画表演课	3
7	0CD04	CGI编程高级课程	3
8	0CD05	数字特效	3
9	0CD08	高级动画	3
10	0CE04	国画技法	3
11	0CE05	游戏引擎原理与分析	3
12	0CE06	游戏制作与程序开发	3
13	0CF01	计算机音乐编程1	3

领域专题课程（共3门，11学分）

序号	课程编号	课程名称	学 分
1	0DA01	数字艺术综合实践	6
2	0DA09	计算机动画专题	2
3	0DC02	交互媒体艺术专题	3

8. SIGGRAPH获奖新媒体作品《门》

论文要求

　　硕士生在导师或导师小组的指导下开展计算机动画、交互媒体艺术、计算机音乐等原创性工作或数字媒体技术研究开发工作，重点培养应用技术手段进行策划、创作、研发等方面的能力。论文在数字艺术综合实践课程和毕业实习的基础上完成。论文质量要符合国际水准的调查、研究、写作及引证。通过完整的论文研究工作，学生应将成果（如计算机动画艺术短片、交互媒体艺术作品、计算机音乐作品、数字媒体软件等）提交并予以展示。论文不应只是项目报告或资料的收集，应体现出对研究领域理论、方法的掌握，强调实际性用途，反映出原创性以及对数字艺术领域和产业的积极影响。论文一般需提交中/英文论文，并符合北京大学关于硕士论文的要求。

选课指导

◆ 学习年限：2-4年，一般为3年。

◆ 对于本科非计算机专业或软件工程专业的同学，必须选修《计算机科学技术基础》、《软件需求工程》。

◆ 对于本科非艺术学专业的同学，必须选修《色彩学原理及动画应用》和《动画绘画》。

◆ 根据不同的专业方向，确定必修和选修课。

计算机动画创作方向

应修学分：60学分（必修：34学分，选修：26学分）。

必修包括：专业必修：5门，共18学分；公共必修：5门，共16学分。

推荐选修课为：动画表演课（3）、脚本创作（3）、场景设计（3）、二维动画（3）、艺术观念与创意（2）、建模与角色设定应用（3）、实验动画（3）。另外，可以任选：动画史及动画风格（3）、数字视频（3）、数字特效（3）、高级动画（3）、交互设计原理与实践（3）、交互媒体设计（3）、计算机音乐基础1（3）、国画技法（3）、数字艺术产业管理（3）、项目管理学（3）、计算机动画专题（2）。

交互媒体艺术方向

应修学分：60学分（必修：34学分，选修：26学分）。

必修包括：专业必修：5门，共18学分；公共必修：5门，共16学分；

推荐选修课为：美术设计（3）、高级后期制作（3）、数字特效（3）、三维动画1（3）、三维动画2（3）、游戏制作与程序开发（3）、交互媒体艺术专题（3）。另外，可以任选：动画原理（3）、建模与角色设定应用（3）、艺术观念与创意（2）、计算机动画脚本语言（3）、计算机音乐基础1（3）、场景设计（3）、游戏引擎原理与分析（3）、数字艺术产业管理（3）、项目管理学（3）。

数字媒体技术方向

应修学分：40学分（必修：24学分，选修：16学分）。

必修包括：专业必修：4门，共12学分；公共必修：5门，共12学分。

推荐选修课为：人工智能原理与应用（3）、三维动画1（3）、三维图形编程（3）、计算机动画脚本语言（3）、数字视频（3）。另外，可以任选：数字特效（3）、游戏引擎原理与分析（3）、交互设计原理与实践（3）、计算机音乐编程1（3）、多媒体计算与通信（3）、程序开发环境分析与实践（3）、交互媒体艺术专题（3）、软件需求工程（3）、软件项目管理。

计算机音乐方向

应修学分：60学分（必修：31学分，选修：29学分）。

必修包括：专业必修：5门，共17学分；公共必修：5门，共16学分。

推荐选修课为：数字音频（3）、高级后期制作（3）、三维动画1（3）、数字特效（3）、美术设计（3）、交互设计原理与实践（3）、交互媒体艺术专题（3）。另外，可以任选：艺术观念与创意（2）、游戏设计（3）、游戏制作与程序开发（3）、交互媒体设计（3）、三维图形编程（3）、国画技法（3）、数字艺术产业管理（3）、项目管理学（3）。

上海大学

数码艺术学院

上海大学数码艺术学院

国际化 开放型 显特色 创品牌

网址：http://www.dart.shu.edu.cn/

地址：上海市嘉定区城中路20号

电话：021-69982310

1. 校区外景

上海大学数码艺术学院简介

学科概述

学院（系）历史 / 隶属关系

上海大学是国家"211工程"重点建设高校之一，是一所拥有理学、工学、历史学、哲学、法学、经济学、管理学学科门类以及美术、影视艺术、数码艺术等多学科的综合性大学。现任校长是著名科学家、中科院院士钱伟长教授。

2005年1月18日，上海大学数码艺术学院经上海大学批准正式成立。学院植根于上海大学的沃土，依托上海大学综合性学科优势，在汲取传统艺术教育养分的同时，大胆革新，锐意进取，致力于培养兼具创意能力、创新能力、创优能力和创业能力的"四创"人才。

教学机构设置

围绕培养高素质数码艺术人才的目标，学院积极建立并完善数码艺术学科群，现有动画、数字媒体艺术、音乐学、艺术设计、影视艺术与技术五个专业，下设动画、影视艺术、音乐、艺术设计、公共艺术、文化经济以及基础教学等七个教学部。

培养规模

学院现有在校学生2700多名。其中，本科生2288名，硕士研究生202名，博士研究生6名，专升本学生306名。

2

2. 全国数码艺术教育高峰论坛
 暨教育成果双年展

3

3. 美国加州大学圣地亚哥分校
 视觉艺术系副教授、新媒体艺术家
 Adriene Jenik来学院授课

学科特色

办学理念

学院以"创新、卓越"为办学精神，秉持"国际化、开放型、显特色、创品牌"的办学理念。

特色方向及优势

数字媒体艺术是学院重点发展的专业，其下设有信息媒体设计、数码空间设计、数码美术、数码音乐、数码影视等五个方向。学院先后组建了信息艺术设计、数码绘画、数码创意、数字互动娱乐设计、数码音乐创作与研究等多个专业工作室，以"产学研"相结合的方式，培养高素质数码艺术人才。目前，数字媒体艺术专业与学院龙头专业——动画专业，资源共享，相互支撑，发展迅速。同时，积极引进国际先进教学资源，与美国加州大学圣地亚哥分校新媒体艺术中心、美国西雅图DiGiPen学院、加拿大多伦多大学圣力嘉影视技术学院、英国阿伯泰·邓迪大学、韩国游戏振兴院NEOWIZ学院等知名艺术院校，建立了人才交流与培养合作关系。

主要成果

学院经过四年的发展，产生了一批代表国内先进水平、具有较大影响力的项目与成果。由师生制作完成全部影视特效的大型电视连续剧《贞观之治》，在央视播出。学院师生独立拍摄创作的数字电影《生死诺言》，是2008年第一部获得"龙标"的正式影片，被国家广播电影电视总局列为"重大题材项目"，荣获"上海市第九届哲学社会科学优秀成果"称号，同时被江苏省委宣传部专家评审组评定为最优秀的影片之一，并推荐参评全国"五个一工程年度重点影片"。由学院师生创作的多媒体互动装置艺术作品《籁》，入选2010年上海世博会展出作品。目前，学院已树立起两个重要的数码艺术教育品牌：教育部艺术教育促进会主办的"全国数码艺术教育高峰论坛暨教育成果双年展"，国际奥委会主办的国际性、国家级"奥林匹克美术大会数码艺术双年展"。

师资队伍

规模及特色

成立四年以来，学院已组建起一支专业能力扎实、教学水平突出、充满活力的师资队伍。现有在职教师88人，其中教授7人，副教授12人，讲师27人；中级以上职称教师占全院教师队伍的52%，硕士以上学历教师占79%；既包括在国内专业领域享有盛名的专家学者，又有毕业于法国巴黎国立高等装饰艺术学院、日本京都精华大学、日本京都造型艺术大学、韩国东西大学、中央美术学院、清华大学、鲁迅美术学院、南京艺术学院等国内外知名高校的青年教师。

数码艺术学院教师年龄结构表

年龄阶段	人数（人）	占全院在职教师百分比
50岁以上	5	6%
35岁～49岁	25	28%
35岁以下	58	66%

④

4. 教师作品，互动装置艺术作品《太极八卦》

⑤

5. 教师作品，《"上大昊海数码艺术孵化基地"创意规划》

6. 教师作品，《2008奥林匹克美术大会数码艺术大展海报》

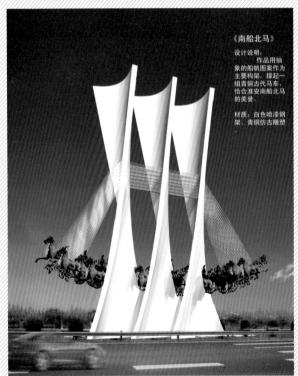

7. 教师作品，大型雕塑《南船北马》

培养计划

培养目标

本专业培养具有马克思主义基本理论素养，热爱祖国、热爱社会主义制度、热爱中国共产党，具有正确的艺术审美观念、审美情趣，扎实掌握数字媒体艺术史论、数字媒体艺术设计技术等方面的基本理论知识，各企事业单位及专业艺术团体等所需的专业人才；培养既有一定的研究能力，又具备较强实践能力的社会急需的高级应用型人才；培养既具有艺术创造能力，又能掌握数码技术技能的复合型人才；培养具有国际视野的未来行业领军式的数字媒体艺术人才。

培养要求

数字媒体艺术专业下设信息媒体设计、数码空间设计、数码美术、数码音乐、数码影视等五个。

信息媒体设计方向致力于培养具有信息艺术与媒体艺术设计能力，掌握信息媒体理论知识与数字媒体艺术创作技能，能独立从事多媒体创作的复合型专业人才。

数码空间设计方向主要培养具有公共环境艺术设计相关知识与能力，能进行虚拟空间设计，从事建筑艺术设计、公共环境艺术设计等工作的数字媒体专业人才。

数码美术方向主要培养具有运用数码技术进行艺术创作能力的应用型专业人才，熟悉有关视觉传达的美学基本理论知识，掌握视觉传达的基本理论与数码技术基本技能，能独立从事数码艺术作品的创作与制作。

数码音乐方向主要培养熟悉音乐创作专业基础知识，能够独立进行数码音乐创作或表演，具有较高音乐素养与较强作曲能力的专业人才。

数码影视方向主要培养熟悉影视专业基础知识，熟练掌握影视特效的制作和剪辑软件，具有影视特效制作与设计能力的应用型专业人才。

主要课程

基础课程

理论基础课

传播学概论、新媒体艺术概论、多媒体作品赏析、影视动画视听语言。

造型基础课

数码艺术平面基础、数码立体造型基础、数码写生、数码图形。

计算机基础课

计算机系统基础、新媒体技术基础、新媒体软件基础、计算机辅助设计、网络信息检索。

专业主干课程

1. 信息媒体设计方向：新媒体形象策略设计、数码印刷品艺术设计、信息与感知表现、信息编辑设计、多媒体互动艺术、现代信息内容艺术设计、网络与网页设计、数码课件设计。

2. 数码空间设计方向：数码空间设计基础、虚拟场景设计、会展多媒体艺术设计、虚拟城市漫游（VR）设计。

3. 数码美术方向：数码画与多媒体研究、数码画与影像艺术研究、新媒体装置艺术。

4. 数码音乐方向：数码音乐创作、音环境设计、数码音乐工程、电子音乐表演。

5. 数码影视方向：影视编导、数码影视制作、影视后期特效、数码摄影、影视广告。

实践教学

上海大学数码艺术学院已在上海、常州、苏州等地，建立多个数字媒体艺术专业的实践基地。

1. 复旦大学国家级大学科技园"国家数字媒体产业园"；

2. 上海大学国家级大学科技园"上海大学数码艺术学院大学生创业苗圃"；

3. 上海大学"大学生创业产品创新设计中心"；

4. 上海宝山科技园"大学生创业、就业孵化基地"；

5. 上海嘉定文化产业园"上海大学数码艺术学院文化创意产业基地"；

6. 常州国家动漫产业基地"上海大学数码艺术学院实习基地"；

7. 苏州汾湖科技园区"上海大学数码艺术学院文化产业基地"。

修业年限

4年

授予学位

文学学士

8. 教学楼内景

实验室建设

学院为适应当前数码技术的高速发展，除了建设专业教室与画室之外，还投入了大量资金购置先进技术设备，建设适应"产学研"机制的专业工作室，特别为师生的教学活动、专业研究和艺术创作提供保证。

各工作室由相关专业研究方向的老师组建，实行学术带头人负责制。学术带头人必须具有高级职称，在相关研究领域有深入研究和突出成果。工作室根据其专业特点与培养目标，开设课程；工作室开设的多门课程形成课程链。学生在完成艺术基础课程后，根据兴趣与特长，选修各工作室开设的课程群。教师以工作室为平台，把科研项目与创作项目引入教学环节，使教学与实践相结合。各工作室除教学以外，可独立或合作从事科研活动，申报纵向课题或横向课题，承接创作项目。

学院目前已建成19个初具规模的工作室，涉及绘画与造型基础、版画与印刷工艺、数码画、雕塑与动画造型、材料造型、玩具造型设计、印刷品艺术设计、信息艺术设计、数码音乐、音乐表演、表演主持、影视编导、数码影视、数码创意、动画前期设计、动画后期制作、数字互动娱乐设计、文化商品研究与开发等研究方向。

9. 课堂即景

10. 数码写生课

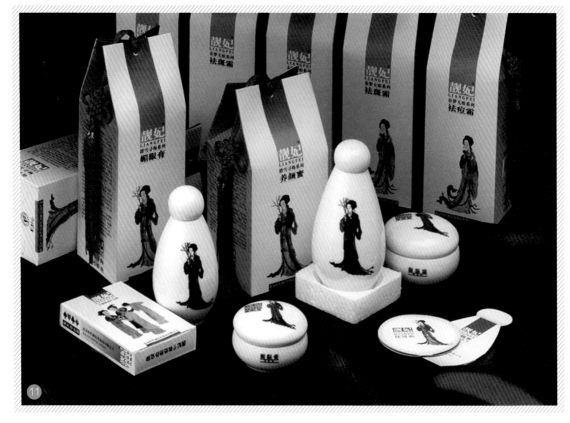

11. 教师作品，《靓妃产品包装》

特色课程介绍

"形象策略研究"课程简介

课程名称

　　形象策略研究

课程介绍

　　本课程是艺术设计方向硕士研究生的学位课，是对形象策略的深度归纳和探讨。通过课程教学，不仅培养研究生在形象策略方面的文献阅读能力与思考能力，而且能够提升研究生围绕形象策略进行独立研究与创作的能力，对艺术设计方向硕士研究生的毕业研究有着重要的意义。

课程水平

　　硕士研究生学位课程

课程教学目标

　　本课程旨在使学生深入理解形象策略的内涵与意义，学会形象策略研究的方法，掌握理解、调研和统筹管理的能力，并能做出合理的形象策略策划与设计方案。

课程教学模式

　　本课程以文献研讨课（seminar）的形式开展教学。

12. 课堂教学互动

——广告策略
徐海伦

13. 学生课程作业

课程安排

　　本课程从中国经典文献入手，破解"形象策略"内涵，引导学生探寻深厚的中国传统文化源泉，使学生领略中国传统文化在现代设计领域中的重要性，从而制定策略和整合资源，为企业打造品牌。本课程结构分为四个板块。

　　一、概念解读。从"形"、"象"、"策"、"略"四个字的解读入手，分别要求研究生们从"儒"、"释"、道"、"易"的中国传统经典文献入手展开研究，打下专业理论基础。

　　二、文献研讨。学生在解读和演绎四字的文化概念后，在老师指导下，以seminar的形式，进行深入的课堂研讨。

　　三、实例调研。将课堂研讨成果具体应用到社会项目实践中。

　　四、撰写论文。根据针对性的实例调研内容，围绕"形象策略"主题写作研究论文，完成由"策"到"略"最后再到"形象"的具体呈现。

课程内容

　　◆ 形象策略研究的意义　　　◆ 形象策略的构成分析和研究内容　　　◆ 课题相关理论文献研究

　　◆ 课题实际情况调研研究　　◆ 课题形象策略制定与设计

14. 学生课程作业，多媒体互动艺术作品《数字城市》

15. 学生课程作业，多媒体互动艺术作品《数字城市》

"多媒体互动艺术"课程简介

课程名称

多媒体互动艺术

课程介绍

多媒体互动艺术是数字媒体艺术设计专业的主干课程之一。本课程的教学重点是构思创意。通过课程教学，培养学生充分有效地运用媒体语言进行艺术创作，带领学生探索多媒体互动艺术创作的常用方法和形成不同风格的艺术手段，使学生掌握多媒体互动艺术的创作技

术，以满足创作课题的需要。

课程水平

本科专业主干课

课程教学目标

通过课程教学，让学生在掌握多媒体技术基础的前提下，在创作思维、构思创意、表现形式、媒介手段、综合能力等方面，得到进一步的提高与深化；使学生进一步了解多媒体互动艺术创作的一般规

律，利用多媒体技术手段进行多媒体互动艺术创作，开拓学生的艺术思维能力和创新能力；通过对先锋艺术创作方式的解析，拓展学生的视野。

课程教学模式

本课程的教学过程中，采用启发式教学方法，按照"少而精"、"精讲多练"的原则，充分利用课件、多媒体演示、实地调研考察等多种教学手段，调动学生学

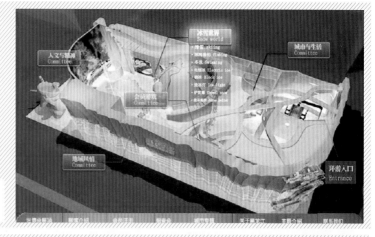

16

16. 学生课程作业,多媒体互动艺术
作品《冰雪世界》

17

17. 学生课程作业,多媒体互动艺术作品《网
上虚拟互动工作室模拟图》

习的积极性和主动性,培养学生的
创新思维,挖掘学生的潜能,激发
学生的创作欲望。

在培养学生分析、解决问题能
力的同时,本课程加大了学生课题
演练的比例,特别是多个设计小组
合作进行课题创作的比例,以培养
学生端正的创作态度与良好的团队
精神。

课程安排

本课程分为理论学习、作品欣

赏、实践调研、技术指导、课题演练五个
环节,从以下方面,对学生进行指导:

1. 多媒体互动艺术概述

2. 媒体类型的分类

3. 多媒体互动艺术创作的常用手法

4. 多媒体互动艺术的审美特征

5. 多媒体互动艺术作品欣赏

6. 多媒体互动艺术实践调研

7. 多媒体互动艺术创作技术要求

8. 多媒体互动艺术课题演练

● 艺术、科学、运动是构成和睦友好的奥林匹克思想的三要素
——现代奥林匹克之父 顾拜旦
● 艺术，让奥林匹克更美！
● 数码跨越时空 艺术炫亮生活

最新动态

2008奥林匹克美术大会数码艺术大展 > 最新动态
2008奥林匹克美术大会启动仪式
2008-01-10

1月10日上午启动仪式在北京太庙举行

更美？

本篇文章来源于www.g-s-y.cn;
拷贝复制仅允许个人学习研究之用;
未经书面授权，严禁转载任何内容用于公众传播！

下载本文
返回上一页
进入下一页

奥林匹克美术大会
数码艺术大展
OLYMPIC FINE ARTS
DIGITAL ARTS EXHIBITION
● 奥林匹克历史上首创数码艺术大展
● 文化部2008重大奥运文化项目

⑱ 18. 课程作品

"多媒体演示设计"课程简介

课程名称

多媒体演示设计

课程介绍

无论在演讲、提案、讲课培训还是会议演示中，内容和视觉辅助表达都非常关键。但是长久以来，很多人包括设计专业人员在做演示时惯于使用大段的文字来展示自己所要表达的内容，却不善于运用图形和动画的直观优势进行解释。采用多媒体的演示研究与设计，可以将信息最优化地表达传递给受众。学生通过本课程的学习，在就业过程中的个人形象演示、就业和创业工作中的演示都可以取得良好的效果。

课程水平

本科专业主干课

课程教学目标

一个优秀的演示文件等于一场成功演讲的一半。本课程旨在引导学生有效地使用多媒体软件，借助多媒体设备，进行多媒体演示设计，实现艺术设计与实际应用的高度统一。学生通过本课程的学习，在就业过程中的个人形象演示、就业和创业工作中的演示都可以取得良好的效果。

奥林匹克美术大会
数码艺术大展
OLYMPIC FINE ARTS
DIGITAL ARTS EXHIBITION
● 奥林匹克历史上首创数码艺术大展
● 文化部2008重大奥运文化项目
● 艺术、科学、运动是构成和睦友好的奥林匹克思想的三要素
——现代奥林匹克之父 顾拜旦
● 艺术, 让奥林匹克更美!
● 数码跨越时空 艺术炫亮生活

19 19. 课程作品

课程教学模式

 本课程采用启发式的教学方法, 充分利用课件、视频演示等多种教学手段, 调动学生的积极性和创新思维, 鼓励学生以发散性思维和创新精神, 运用所学技能, 自主创新设计。

课程安排

 多媒体演示文件创意策划和设计制作。以应用实例的示范制作与学生上机操作设计实践为基础。主要应用软件为Powerpoint、flash, 并结合photoshop、Illustrator与音频、视频设计制作。

多媒体演示设计的主要学习内容

 策划定位——根据所设计对象的材料内容编辑白板, 制订动画方案

 模板设计——包括首页面/内页背板/尾页设计

 风格定位——根据企业行业特征及视觉识别系统定位企业用于媒体演示的版式、色彩规范

 样式设计——数据表单/流程样式/标题、段落样式等

 动画设定——页面元素动作效果设定

 媒体载入——根据需求对音频/视频的编辑整理与载入

北京印刷学院

设计艺术学院

北京印刷学院设计艺术学院

立足北京 服务首都 贴近行业 面向全国

网址：http://www.bigc.edu.cn/
地址：北京市大兴区兴华北路25号
电话：010-60261131/2

① 1. 教学场景

北京印刷学院设计艺术学院简介

学科概述

学院（系）历史／隶属关系

北京印刷学院根据国家新闻出版业、印刷业对艺术设计人才的需求，于1989年开办了数字艺术教育，并于1993年成立设计艺术系。随着招生规模的不断扩大和新专业的增加，2003年在原有系的基础上，成立了设计艺术学院。

教学机构设置

学院现有艺术设计、绘画、动画等三个本科专业和设计艺术学研究生硕士点。并设置了设计艺术系、动画系、美术系，以及数字媒体艺术研究中心、美学研究所、专业教学实践中心等教学与研究机构。

培养规模

设计艺术学院现有教职人员63名，本科、研究生人数共计近1100名。

2. 实践教学

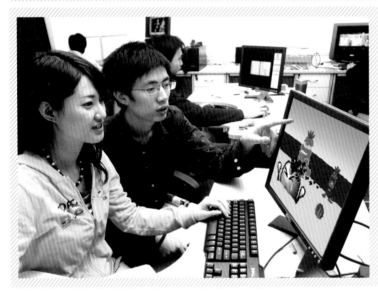

3. 实践教学

学科特色

办学理念

北京印刷学院以"立足北京，服务首都，贴近行业，面向全国"为办学宗旨，肩负着为我国出版传媒业培养应用型高级专门人才的重任。学院把紧贴国家和首都出版媒体与传播业发展作为办学理念。

特色方向及优势

面对新科技革命对媒体与传播业的划时代变革，北京印刷学院将新媒体技术运用到艺术设计中，形成了"艺术与科技结合"的特色方向，成为国家新媒体产业基地之"动漫创作及艺术人才培训中心"。北京市政府与国家新闻出版总署于2006年签署了《共建北京印刷学院的协议》，地方和行业的双重支持对学院的发展、人才培养、毕业生就业等来说是一种难得的资源优势。

师资队伍

规模及特色

设计艺术学院现有专业教师53名，实验室教师3名。其中教授6名，副教授13名，硕士以上学历教师30人。艺术设计专业25人，动画专业15人，绘画专业13人。

4. 教师作品，李一凡《北京老天桥》，
入选第15届国际莫比斯多媒体光盘大赛

5. 教师作品，何云水墨武侠动画《武韵》

6. 教师作品，严晨《盛世钟韵》，
获第14届国际莫比斯
多媒体光盘大赛大奖

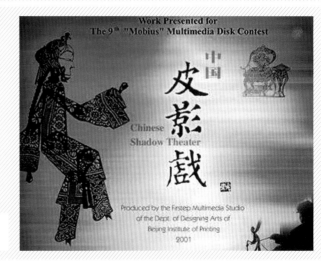

7. 韩济平教授获得中国
创新设计红星奖——最佳创意奖

8. 胡杰《中国皮影戏》，
获第9届国际莫比斯多媒体光盘大赛大奖

设计艺术学院教师简介

教师姓名	简　介
胡　杰	教授，新媒体艺术方向硕士研究生导师。
田忠利	教授，设计艺术学院院长，数字媒体艺术研究中心主任。
李一凡	教授，数字媒体艺术研究中心学术委员会主任，新媒体艺术方向硕士研究生导师。
何　云	教授，动画专业新媒体艺术方向硕士研究生导师。
韩济平	教授，构想设计方向硕士研究生导师。
严　晨	副教授，多媒体艺术教研室主任，新媒体艺术方向硕士研究生导师。
史民峰	副教授，设计艺术学院副院长，影像专业新媒体艺术方向硕士研究生导师。
王　愉	副教授，网络艺术工作室主任，新媒体艺术方向硕士研究生导师。
刘　峰	副教授，动画教研室主任。

培养计划

专业定位及特色

本专业面向出版及相关文化、传媒业，主动适应国家文化、经济与社会发展需要，培养具有艺术设计专业综合素质能力和创新精神的应用型高级专门人才。

本专业突出艺术与科技的结合，注重艺术与传媒、设计与数字技术的融合。

培养目标

本专业培养适应社会主义现代化建设需要，德、智、体、美全面发展，系统掌握艺术设计专业的基本理论知识和技能，熟悉出版、印刷及相关文化、传媒产业状况，具备较强的数字媒体艺术设计能力和艺术创新精神，能在出版、印刷、广告等部门从事平面、电子媒体等艺术设计、策划及编创等工作的应用型高级专门人才。

培养要求

1. 思想政治素质要求：热爱社会主义祖国，拥护中国共产党领导，掌握马克思主义、毛泽东思想、邓小平理论和"三个代表"重要思想的基本原理；遵纪守法、团结合作，具有良好的思想道德修养、健全的心理素质、强烈的事业心和社会责任感等优良品质。

2. 业务素质要求：

毕业生应获得以下方面的知识和能力：

◆掌握艺术设计的基本理论和基本知识；

◆掌握数字媒体艺术设计的专业技能和方法；

◆具备独立进行艺术设计实践的基本能力；

◆了解国内外艺术设计的发展前沿和动态；

◆了解国家有关经济、文化、艺术事业的方针、政策和法规；

◆掌握文献检索、资料查询及文字表达的基本方法；

◆掌握英语听、说、读、写、译的基本能力。

3. 体育素质要求：熟练掌握两项以上健身运动的基本方法和技能，了解有效提高身体素质、全面发展体能的知识与方法，能科学地进行体育锻炼；基本形成终生体育的意识和自觉锻炼的习惯，达到大学生体质健康标准的要求；具有健康的体魄，养成健康的生活方式和积极乐观的生活态度，表现出良好的体育道德与合作精神。

4. 美育素质要求：树立正确、高尚、进步的审美观；对自然美、社会美和艺术美具有一定的感受、理解和表达能力。

教学与课程一览表

课程名称		学分/学时
素描	必修	6/96
色彩	必修	6/96
计算机辅助设计	必修	4.5/72
设计学	必修	4/64
设计思维与表现	必修	3/48
视听语言	选修	2/32
视音频采编技术应用	选修	3/48
网页设计软件与应用	选修	4.5/72
二维动画设计	选修	4.5/72
三维动画设计	选修	2/32
多媒体编创艺术	选修	2/32
多媒体编程技术及应用	选修	4/64
影视广告设计	选修	4/64
机构形象设计	选修	3/48
动画表演基础	选修	4/64
动作设计及软件技术	选修	8/128
动画声音艺术与技术	选修	4/64
数字摄影艺术	选修	4/64
高品质影像技术	选修	4/64

9. 数字艺术教学实验室

实验室建设

数字艺术教学实践中心

数字艺术教学实践中心是北京市高校实验教学示范中心。

中心遵循艺术教育规律，紧密围绕"人文北京"、"科技北京"、"绿色北京"建设和首都文化创意产业发展的需求，建立适应数字出版、数字印刷等媒体产业发展的数字艺术实践教学体系，以学生为本，实施开放式实践教学，因材施教，突出实践创新能力培养，促进学生理论知识、实践能力、创新思维和人文素质的全面协调发展，为培养学生艺术创新和创业能力提供良好的实践环境。

中心下设数字艺术基础实践平台、数字艺术专业实践平台和数字艺术创新实践平台。数字艺术基础实践平台由艺术基础技能、数字技术技能模块构成，包括学生专用机房、专业画室、美术馆等设施。数字艺术专业实践平台包括数字平面设计、多媒体艺术设计、网络艺术设计、数字动画、数字绘画、数字影像等专业实验室。数字艺术创新实践平台由数字媒体艺术研究中心和中国印刷博物馆、国家新媒体基地、雅昌彩印等社会合作实践基地构成。

10. 动画工作室

11. 数字媒体艺术研究中心 ——虚拟演播实验室

12. 学生课程作业，多媒体《木版年画》
13. 学生课程作业，《同一蓝天》

特色课程介绍

"多媒体编创艺术"课程简介

课程名称

多媒体编创艺术

课程介绍

多媒体脚本是多媒体作品编创工作中的重要基础性工作，是作品制作的蓝本和依据。脚本的水平直接影响到作品的最终编创效果。本课程主要讲授多媒体的基本特征及表现形式；多媒体作品选题特点、题材类型以及策划内容和要求；脚本的编创系统、内容表现形式和功能；脚本编写的格式及规范要求等。通过本课程教学与实践，使学生掌握和具备多媒体作品的选题开发以及脚本文案编创的能力。

课程水平

该课程为北京市精品课程；该课程教学团队为北京市优秀教学团队；该课程的作品多次获得国际、国内多媒体大赛最高奖。

课程教学目标

本课程为培养多媒体艺术设计专业人才的重要专业基础课程。通过本课程学习，使学生掌握和具备多媒体作品的选题开发、策划及脚本文案编创的知识和能力，同时掌握必备的多媒体脚本编创的规律和能力，使学生掌握多媒体脚本编创的基本理论及方法，培养学生的设计思维和设计能力。

课程教学模式

在教学中让学生以课题项目研究小组的形式完成课题。给学生更多自主研究的空间和时间，使他们了解实践过程，增加相互之间的沟通，交流实践经验，培养学生的团队精神。

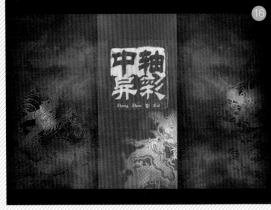

14. 学生课程作业，多媒体《畅游动画岛》

15. 学生课程作业，多媒体《唐三彩》

16. 学生课程作业，多媒体《中轴异彩》

17. 学生课程作业，多媒体《北京印象》

课程安排

章 节	教学内容	学时分配合计
第一章	总论	3
第二章	多媒体选题策划	9
第三章	多媒体脚本编创	20
合 计		32

推荐教材或参考教材

◆ 《数字媒体传播基础》，刘惠芬，清华大学出版社，2000

◆ 《多媒体技术应用基础》，王乔敏、薛呈添，高等教育出版社，2002

◆ 课题相关理论文献研究

◆ 《交互设计之路——让高科技产品回归人性》（第二版），[美]Coper A、[美]Ding C，电子工业出版社，2006

《明朝那些事》角色设计

18 18. 学生作品，《明朝那些事》，卡酷频道播放

19 19. 学生作品，唐纹、赵亚楠《豆兜》，北京大学生国际动漫节优秀奖

"动作设计及软件技术"课程简介

课程名称

动作设计及软件技术

课程介绍

动作设计及软件技术是动画创作中的重要课程，是动画的根本和依据。动作的设计水平直接影响到作品的最终效果。本课程主要讲授动画规律基本特征、表现形式及动画专业软件知识。通过本课程教学与实践，使学生掌握和具备动画动作设计及软件应用的能力；让学生在掌握动画专业知识的基础上，对于专业有更深层次的把握。

课程水平

该课程为动画创作中的重要课程；该课程教学成果获得多项教学成果奖，学生的作品多次在北京电视台卡酷频道播出。

课程教学目标

本课程主要讲授动画制作软件的基本使用方法，让学生理解菜单的使用原理，掌握学习软件的方法和技巧，综合运用并为作品的创意和设计服务。通过本课程的学习，使学生了解、掌握动画软件的基本功能，并能独立完成设计工作。

课程教学模式

在教学中学生以课题项目研究小组的形式完成课题。给学生更多自主研究的空间和时间，使他们了解实践过程，增加相互之间的沟通，交流实践经验，培养学生的团队精神。

20. 学生作品，胡煌《天空》，获第6届中国漫画奖最佳单幅漫画奖

21. 学生作品，动画片段《水墨武侠动画》

课程安排

章 节	教学内容	学时分配合计
第一章	总论	2
第二章	动画运动规律	50
第三章	Retas和Animo的基本操作	76
合 计		128

推荐教材或参考教材

◆ 二维动画后期制作，仁丹，北京希望电子出版社，2003
◆ 影视动画短片制作基础，於水，海洋出版社，2005

22. 学生课程作业，鲁建飞，数字摄影
23. 学生课程作业，姚继武，数字摄影

"数字摄影艺术"课程简介

课程名称

　　数字摄影艺术

课程介绍

　　本课程是动画专业影像专业方向的专业必修课。数字摄影艺术是现代影像艺术课程体系中的重要课程，课程通过对数字摄影设备、数字摄影技术、数字后期处理技术等方面的讲授，使学生建立数字摄影的概念和知识技能体系，提高学生数字摄影的创作能力。

课程水平

　　该课程为数字影像创作中的重要课程；课程作品多次在国家级影像作品展中获奖并在专业摄影刊物中发表。

课程教学目标

　　该课程作为动画专业影像专业方向的专业必修课，其教学目标是通过本课程专业理论知识与专业技能的教学，使学生了解数字摄影设备、数字拍摄、数字处理、数字输出等基础知识和数字摄影的发展态势，掌握数字摄影创作的一般规律，培养学生数字摄影的创作能力。

课程教学模式

　　教学中强调学生的主动性和因材施教的重要性，在实践中，运用教师启发，师生讨论，个别指导，共同研究、探索、合作等交流方式，培养学生的创造性思维，提高学生的实践创新能力。

24. 学生课程作业，邸京，数字摄影
25. 学生课程作业，曹慧，数字摄影
26. 学生课程作业，郑蔚蔚，数字摄影
27. 学生课程作业，王竹萌，数字摄影

课程安排

章　节	教学内容	学时分配合计
第一章	数字摄影概论	8
第二章	数字摄影设备	16
第三章	数字摄影技术	28
第四章	数字图像处理技术	28
第五章	数字影像创作	16
合　计		96

推荐教材或参考教材

◆ 数码照片色彩校正技巧，[美] Ted Padova，人民邮电出版社，2007

◆ 数码照片专业处理技法，[美] Scott Kelby，人民邮电出版社，2006

◆ 创意数字摄影A到Z，[英]李·佛罗斯特，王彬译，2008

◆ 高品质摄影，[英]希克斯、舒尔茨，王彬译，中国摄影出版社，2007

哈尔滨工业大学

媒体技术与艺术系

哈尔滨工业大学媒体技术与艺术系

网址：http://newmedia.hit.edu.cn/
地址：哈尔滨市南岗区西大直街92号
电话：0451-86412114

1. 校区外景

哈尔滨工业大学媒体技术与艺术系简介

学科概述

　　哈尔滨工业大学媒体技术与艺术系创建于2000年，是国内较早从事数字新媒体艺术人才培养的教学科研机构。8年来，依托哈尔滨工业大学一流的工科传统、丰富的科研资源和强大的技术优势，坚持以数字媒体技术为基础、艺术性思维为引导，初步形成了独具特色的以美术、音乐、艺术与美学理论、新媒体文化理论、影视与动漫制作技术、计算机与虚拟现实技术六大版块知识结构为主体的教学科研体系，努力在国内方兴未艾的新媒体艺术高等教育领域，建构起一个一流的教学科研平台。

　　本系现有1个数字媒体技术博士点（联合），广播电视艺术学、艺术学2个硕士点，广播电视编导（数字影视技术）与广告学（数字媒体广告）2个本科专业。目前在校研究生40多人，本科生200多人。

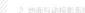

2. 地面互动投影系统

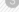

3. 动作捕捉系统

学科特色

本学科在广播电视、电影等传统艺术学科基础上，融汇汲取这些学科的优势，与计算机、工业设计、建筑等工科学科交叉结合，逐步形成了在国内起步较早、特色鲜明，具有较为强大的设计与处理数字图形、音频、界面设备能力的交互式数字虚拟艺术研究学科。

本学科的主要研究方向

1. 影像技术与数字媒体艺术形态理论研究；

2. 电视与网络交互界面设计及其理论；

3. 数字影像特技技术与虚拟现实研究；

4. 工程美学与环境仿真设计研究；

5. 东西方电影与现代科学艺术理论研究；

6. 中外影视与广告传播方式比较研究。

本学科近五年来发表论文162篇，其中CSSCI论文45篇，EI论文3篇，出版专著23部。承担省部级以上科研项目13项，其他科研项目24项，科研经费89.2万元。在数字虚拟艺术研究领域，本学科在国内重要的出版机构出版发表了相当数量的专著与论文，初步构建起一个数字虚拟艺术的理论框架，承担了一批与国内数字媒体发展紧密相关的科研课题，设计并创作出一批虚拟博物馆、影视特技、动漫、电子游戏、网络、数字电视、手机媒体产品，这些产品投入市场运行后，均获得了社会的充分肯定。

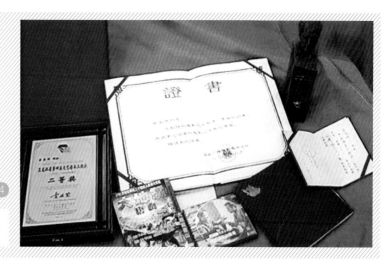

4. 教师成果

5. 教师成果

师资队伍

本学科学术队伍共计25人，其中教授5人，副教授4人，副研究员2人，讲师8人，助教4人，工程师1人，助理工程师1人。其中博士9人，硕士13人。

主要学术方向及带头人情况

1. 影像技术与数字媒体艺术形态理论研究

学术带头人：梁国伟教授，教育部戏剧、影视、广播教学指导分委员会委员，中国高教影视专业委员会理事

2. 电视与网络交互界面设计及其理论

学术带头人：陈月华教授，文学博士，计算机科学与技术学科博士后，中国高校影视学会理事

3. 数字影像特技技术与虚拟现实研究

学术带头人：郝冰教授，中国电影家协会会员，中国高校影视学会会员

4. 工程美学与环境仿真设计研究

学术带头人：闫波副教授，工学博士

5. 东西方电影与现代科学艺术理论研究

学术带头人：鲍玉珩教授（美籍），艺术博士，美国国家艺术基金会顾问，美国少数民族与文化学会东西方文化艺术组负责人

6. 中外影视与广告传播方式比较研究

学术带头人：张爱华教授（加籍），美国现代语言文学学会会员、美国文化艺术比较协会会员、加拿大电影电视学会会员、中国电影家协会会员

6. 交互式虚拟艺术实验室

培养计划

培养目标

　　本科专业的培养目标为：培养能够从自然现实中理解并寻找物质和生命运动的原理，从具体物质和生命运动的数学模型出发，寻找该运动的数学公式与算法，并将其转化为计算机图形和声音程序语言，再经由艺术的想象和创造，制作出具有艺术审美或工程仿真意义的数字化动漫、影视、网络以及虚拟现实形态的新媒体产品的技术人才。

课程介绍

　　广播电视编导专业主要课程有：数字媒体声音设计、摄影与照明艺术、剪辑艺术、数字动画制作、数字影视特技、心理学与接受美学、网络虚拟艺术、电子游戏设计与制作、数字仿真工程、虚拟现实系统、网站设计与实现、虚拟现实界面设计等。

　　广告学专业主要课程有：广告学概论、数字媒体广告、传播学、数字媒体广告策划、数字媒体广告创意、广告效果调查、数字影视广告创作、广告平面设计、数字媒体市场营销、CI原理与实务、组

7. 动画实验室

合媒介战略、交互广告设计等。

　　2个硕士学位点：广播电视艺术学和艺术学。广播电视艺术学2003年获得硕士授权，目前已培养4届毕业生，艺术学2005年获得硕士授权，目前已培养2届毕业生。

　　广播电视艺术学研究方向有：1.影像技术与数字媒体艺术形态理论研究；2.复合媒体界面设计

研究；3.工程美学与环境仿真设计研究。主要学位课程有：虚拟认识论、媒介形态演进史、媒体传播界面史论、网络文化理论、沉浸式网络交互传播、网络沉浸式界面设计、工程美学与数字仿真设计等。

　　艺术学研究方向有：1.东西方艺术历史与比较媒体艺术研究；2.中外影视与广告传播方式比较研究；3.

数字化影像技术与艺术研究及应用；4.虚拟现实技术与艺术研究及应用。主要学位课程有：后现代理论研究、媒介形态演进史、电影美学、数字影像技术与艺术、新媒体艺术概论、数字媒体广告策划理论与应用、虚拟现实与视觉传播等。

8. 特技实验室
9. 美术实验室
10. 摄影实验室

实验室建设

媒体技术与艺术实验中心下设摄影与灯光技术（演播室）、录音工程、非线性剪辑与特技技术、三维动画、网络与电子游戏、交互式虚拟艺术、美术等7个专业技术实验室。实验中心总面积约832 m²，拥有实验设备526套，总资产528.2988万元。媒体技术与艺术系下设广播电视编导、广告学两个专业，共有23门课程设置了实验课，有8门课程配有课程设计，均在实验中心完成。

2007年5月，媒体技术与艺术系首批加入中国新媒体产业联盟，并与中国教育电视台合作成立"新媒体影像制作基地"，开始走上产学研一体化发展之路。

11. 数字仿真工程

特色课程介绍

"数字仿真工程"课程简介

课程名称

数字仿真工程

课程介绍

数字仿真工程以多学科和理论为基础，在航空航天、交通运输、机械制造、军事模拟、医药卫生以及影视特技等领域中得到了广泛的应用。本课程旨在使学生掌握数字仿真工程的基本概念和总体框架，并结合应用实例让学生了解数字仿真工程的支撑技术和实施方法。

课程水平

本课程组学风严谨，教学程序规范，教学水平高；课程负责人学术造诣高、教学经验丰富，队伍组成结构合理；课程体系科学合理，课程内容不断更新，体现时代特征，达到国内领先水平。

课程教学目标

本课程的教学目标在于开阔学生视野，训练学生工程实践能力。

课程教学模式

课程教学融知识的传授、能力的培养和素质的形成于一体，强调实践效果。教学方式包括：课堂讲授、实验、讨论、研究报告写作、作品设计、演示答辩等。

课程安排

第一章 绪论
◆ 数字仿真工程的产生和演变
◆ 数字仿真工程的概念
◆ 数字仿真工程的功能
◆ 数字仿真工程的分类

第二章 系统仿真
◆ 系统仿真的基本概念
◆ 连续系统仿真技术
◆ 离散事件系统仿真技术
◆ 数值积分法在系统仿真中的应用

12. 数字仿真工程

"网络虚拟艺术"课程简介

课程名称

网络虚拟艺术

课程介绍

网络虚拟艺术是广播电视编导专业计算机网络系列课程中的一门必修课,共32学时(2学分)。虚拟艺术是信息社会虚拟化精神的当代艺术形态,也是网络文化现象的艺术呈现。本课程重在梳理虚拟艺术的艺术根源及其发展脉络;系统介绍网络虚拟艺术的构成及各要素间的关系;全面分析网络虚拟艺术的特点、种类、表现形式、制作技术、审美接受方式;理解认知不同类型的网络虚拟艺术交叉汇聚而形成的网络虚拟现实媒介形态。本课程设置遵循理论实践并行的教学方法,通过基础性理论框架的建立,使学生以网络技术为手段,达到网络虚拟艺术作品展示、应用、评介与设计创作的目的,培养数字时代所需的知识素养与艺术修养。

课程水平

网络虚拟艺术是计算机科学和艺术学相结合的交叉学科,要求学生整合技术层面和艺术层面的关系,将科学理性思维和艺术感性思维融于一体,扎实掌握计算机网络的技术问题;以艺术作为出发点,具有一定的艺术感悟力与鉴赏力;以艺术审美的视角研究虚拟艺术媒介形态,借由多元性的特质,引导学生对虚拟艺术设计的热忱。

课程教学目标

本课程在理论学习的基础上,注重培养学生的实践能力,通过具体化的虚拟艺术作品的呈现与分析,明确科技对艺术造成的作用与影响,掌握艺术与科技结合的特质,明晰网络虚拟艺术存在的价值与意义,进而能够借由传统艺术的延伸,应用于虚拟艺术的鉴赏与创作,深刻理解媒体形式、技术与艺术的新型互动关系,培养、提高数字化时代的艺术审美力、感悟力与创作力。

课程教学模式

本课程采取课堂讲授、小组研讨与作品创作相结合的教学模式,通过引导、自由探索、主题式讨论、观摩评鉴与创作呈现的学习过程,充分调动学生的学习兴趣与参与意识,在回馈分享与自我省思的双向交流中,达到教、学、用互为一体的教学效果。

课程安排

本课程分为五个部分:

一、传统艺术的虚拟特性及其历史演进

分析介绍美术、音乐、雕塑、戏剧、摄影、电影、电视、电子游戏等艺术形式的虚拟特性,梳理总结科学技术与艺术形式的融合对艺术虚拟性推动与构建的历史脉络。

二、网络虚拟艺术的类型

归纳总结各种艺术形式与网络媒介结合而形成的图片虚拟、声音虚拟、运动影像艺术、空间环境虚拟、身体虚拟等艺术形式的特点、种类、表现形式与审美特征。

三、网络虚拟艺术的技术制作系统

分析归纳网络媒介的技术系统的三大系统：屏幕内的比特空间系统、屏幕与用户身体接触的感知通道空间系统、用户所处的身体空间系统。三个空间的技术构造与不同虚拟艺术结合而显现的基本特性：交互性、想象性与沉浸性。

四、汇聚各类虚拟艺术构建网络虚拟现实空间

讲授虚拟现实空间的基本特征：感知系统的沉浸、行为系统的沉浸、仿自然化在场性交流。分析虚拟现实空间的构造方法：计算机软件应用，交互程序设计、传感与用户设备和图片虚拟、声音虚拟、运动影像、环境虚拟、身体虚拟等虚拟艺术形式的综合运用。

五、网络虚拟现实空间的审美接受方式

从"美就是生活、美就是理性、美就是快感"的理论视野出发，在美与身体自然性的关系的比较分析中，研究自然性的本质——生命运动，探究运动形式与网络虚拟现实空间两个系统在力的运动形式上的同一性。根据格式塔心理学的同构运动效应原理，论证身体与网络虚拟空间的同构运动，形成与现实同构的感知框架，创造最佳的审美接受效果。

推荐教材或参考教材

◆ Margot Lovejoy, Postmodern Current : Art and Artists in the Age of Electronic Media, Ann Arbor: UMI Research Press, 1989

◆ Margot Lovejoy, Digital currents : Art in the electronic age, New York : Routledge, 2004

◆ 《新媒体艺术》，张朝辉、徐翎，人民美术出版社，2004

◆ 《虚拟艺术》，[德]奥利弗·格劳，陈玲译，清华大学出版社，2007

"虚拟现实界面设计"课程简介

课程名称

虚拟现实界面设计

课程介绍

虚拟现实界面设计是广播电视编导专业计算机网络系列课程中的一门必修课，共32学时（2学分，讲课24学时，实验8学时）。虚拟现实界面设计是人机界面设计的一个分支，包括虚拟现实硬件界面设计和软件界面设计两部分，本课程讲授以虚拟现实软件界面设计为重点，知识涵盖领域包括虚拟现实系统、人机界面、工业设计、新媒体艺术设计、认知心理学、人机工程学等学科。理论讲授部分涵盖人机界面学、虚拟现实界面设计的形式与标准、虚拟现实界面的艺术设计、虚拟现实界面设计的程序实现方法与设计模式、人机界面设计评价、新交互技术及展望等。本课程设置在理论学习的基础上注重培养学生的动手实践能力，在先修课程已有的编程能力（数据结构与算法、C++）基础上，让学生从技术与艺术的双重维度掌握虚拟现实界面（包括Internet上的虚拟现实界面）开发与设计的技能。

课程水平

虚拟现实界面设计是一门交叉学科课程，也是广播电视编导专业计算机网络系列课程中的一门进阶课程，要求学生具有扎实的程序设计能力和计算机图形图像的编程能力；学生对虚拟现实硬件设备如数据手套、立体显示设备、动作捕捉等应具有一定程度的感知和理解；学生通过学习能够把握虚拟现实界面设计中元素的色彩空间、运动形式等。

课程教学目标

虚拟现实界面设计是广播电视编导专业计算机网络系列课程中的一门出口课程，通过课程的讲授为学生未来从事虚拟现实界面设计与开发实践（包括更广义的用户界面设计与开发）打下坚实基础。

课程教学模式

本课程教学模式采取课堂讲授、实验与研讨相结合的教学模式：在课堂讲授方面，注重学生课堂的参与和讨论，将学生分成若干项目组并结合讲授来模拟解决实际的虚拟现实界面设计的问题，提升学生分析问题、解决问题的能力；在实验教学环节，结合界面设计的评价机制针对每次实验学生的虚拟现实界面设计作品进行分析研讨，并给出改进机制和解决途径。

课程安排

本课程共分为六大部分：

第一部分为绪论，讲授人机界面学的起源与发展、虚拟现实中的界面设计与人机界面学的关系。

第二部分为虚拟现实界面设计相关学科知识，围绕虚拟现实的3I特性讲授认知心理学、感觉信号的检测、视听觉界面等知识内容。

第三部分为虚拟现实界面的艺术设计，从艺术设计的维度讲授人机界面的用户分析、人机界面的交互方式（如眼动跟踪、手势识别、三维交互、语音识别、表情识别、手写识别、多通道用户界面等）。

第四部分为虚拟现实界面设计的程序实现，该部分从数字技术应用与开发的维度挖掘和归纳当下虚拟现实界面的设计模式。

第五部分为虚拟现实人机界面设计的测试和评价，讲授测试方法及评价指标。

第六部分为下一代虚拟现实人机界面设计展望，从自然化人机界面设计、智能化用户界面等角度探讨技术提供的可能性前提下的人机界面交互形式。

推荐教材或参考教材

◆《用户界面设计与开发精解（Practitioner's Handbook for User Interface Design and Development）》，[美]R.J.Torres，清华大学出版社，2002

◆《人机界面设计》，罗仕鉴，机械工业出版社，2002

北京航空航天大学新媒体艺术与设计学院

强化基础 重在素质 突出实践 面向创新

网址：http://art.buaa.edu.cn/
地址：北京市海淀区学院路37号逸夫科学馆
电话：010-82315088

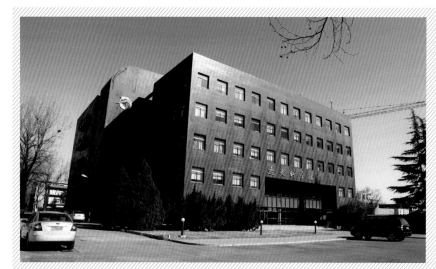

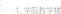

1. 学院教学楼

北京航空航天大学新媒体艺术与设计学院简介

学科概述

学院（系）历史／隶属关系

　　北京航空航天大学艺术与设计专业2002年建立于国内一流的计算机学科基础之上，2006年10月在原计算机学院新媒体艺术系基础上成立新媒体艺术与设计学院。现有设计艺术学科硕士点和艺术设计及绘画两个本科专业。

教学机构设置

　　学院下设数字动画艺术系、绘画系与视觉传达设计系，还设有数字媒体艺术研究中心及虚拟现实技术与系统国家重点实验室数字艺术创意设计工作室。北航新媒体艺术与设计学院是全国新媒体系主任（院长）论坛执行委员会成员单位，2009年担任论坛轮值主席单位，受国务院学位办、教育部学位管理与研究生教育司委托，承办第四届全国新媒体艺术系主任（院长）论坛。

培养规模

　　新媒体艺术与设计学院坚持"小而精"的发展模式，致力于精特色、精环境、精师资、精培养，每年计划招收本科生约60名，自2007年始每年培养约15名硕士研究生。

131

2. 北京航空航天大学新主楼
3. 北京航空航天大学艺术馆

4. 学生课程作业在北航艺术馆展出

学科特色

办学理念

　　新媒体艺术与设计学院顺应信息化时代发展趋势，努力践行艺术与科技相结合的教育创新与教学改革，积极探索有特色优势的复合型艺术人才培养模式，切实贯彻"强化基础、重在素质、突出实践、面向创新"的人才培养方针。

　　我们强调既定三个专业方向（系）的有机联系，有效整合专业综合基础课程，构建美术专业与艺术设计专业相辅相成的共生关系与教学平台，着力体现"大美术"综合艺术素质培养特色，实行切实拓宽口径的、扩展就业与自我发展面向的专业素质教育；我们积极促进

艺术设计与计算机应用技术的结合，充分发挥数字媒体艺术教育跨界、交叉、兼容的特点，重视跨学科专业环境和课程体系建设，重视兼具艺术素质与技术能力的复合型人才培养，重视团队合作能力培养；我们强调专业教学与社会需求相结合的实践能力培养，注重知识交叉，培养较强的融通意识和自主学习能力，使学生拥有更加宽广的发展选择。

　　基于三个专业方向互补与互动的专业结构，我们努力建设的专业特色是：注重以网络传播为实践载体的综合艺术设计专业建设与人才培养。

数字媒体艺术研究中心

　　新媒体艺术与设计学院与北航虚拟现实技术与系统国家重点实验室合作共建数字媒体艺术研究中心。中心依托国内一流的信息学科优势，积极推进数字媒体艺术跨学科合作研究。中心参与或主持的研究项目有：国家自然科学基金重点项目"虚拟奥运博物馆关键技术研究"、科技部"中国数字科技馆"、北京信息学科群建设计划数字娱乐与技术子项目、北京市教委"艺术北京资源库"等。

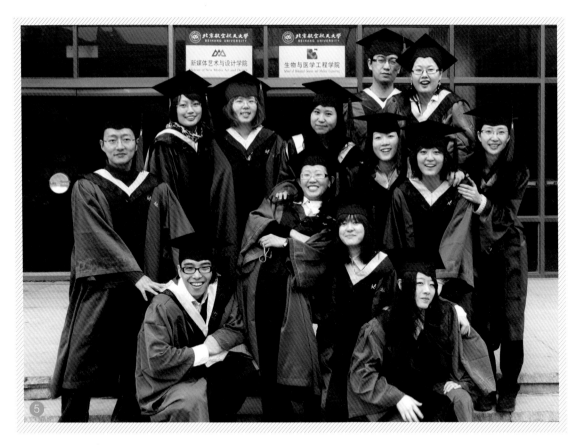

5. 硕士研究生毕业
6. 学生课程作业在学院画廊展出
7. 学院全体教师
8. 学院办公环境

师资队伍

规模及特色

　　新媒体艺术与设计学院现有专业与管理教师25名，其中教授4名，副高职称者5名。45岁以下教师拥有博士学位者3名，其他全部具有硕士学位。教师主要来自四川美术学院、中央美术学院、清华美术学院、鲁迅美术学院、北京电影学院等专业院校。根据数字媒体艺术教育是一个多专业兼容的学科共同体的基本定位，学院教师团队具有不同于以往的多样综合的专业结构特色，可以应对改革创新的课程体系与教学模式。我们总共22位专业教师分别从事的专业教学与研究方向有：中外美术史论、大众传播学、民间美术、油画、国画、版画、插画与连环画、综合材料、摄影、多媒体视觉传达、动画、交互艺术、计算机科学与技术。

9. 学生基础课专业教室

10. 插画专业教室

11. 来自美国的雷森教授给学生授课

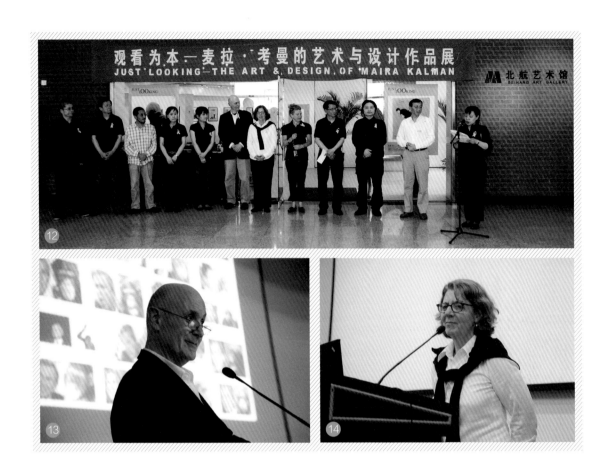

12. 2008年5月，在北航艺术馆举办"观看为本——麦拉 · 考曼的艺术与设计作品展"

13. 美国当代著名讽刺漫画家理查德 · 梅尔罗维茨（Richard Meyerowitz）首次来中国作学术演讲及交流

14. 当代美国最负盛名的插画家与设计师麦拉 · 考曼（Maira Kalman）首次来中国作学术演讲及交流

15. 麦拉·考曼（Maira Kalman）与学生交流

16. 来自迪斯尼的美国专家在我院教学交流

17. 美国迪斯尼公司《狮子王》制作总监唐 · 哈恩先生给我院学生授课

18. 计算机基础教学实验室

实验室建设

新媒体艺术与设计学院依循"整体规划，分步建设"的方针，逐步完善"北航新媒体艺术与设计综合实验室"建制下的各个功能实验室。现已初步建成的功能实验室有：计算机基础教学实验室、动画创作教学工作室、数字摄影实验室、数字印刷实验室与多功能视听教室。拟于近期建设的功能实验室有：丝网印刷实验室、陶艺实验室和以纸艺和纤维艺术为主的综合材料实验室。

我们建设实验室的指导思想

一是有利于拓宽口径的实践能力培养，构建美术专业与艺术设计专业相融合的实践教学平台；二是突出数字媒体艺术特色，着力建设艺术创意与计算机应用技能相融合的实践教学平台；三是充分利用网络传播信息资源（全部专业教室与实验室保证上网需求），注重培养学生的自主学习能力；四是发挥交叉学科优势环境，充分利用虚拟现实技术与系统国家重点实验室高端实验条件，满足复合型人才培养的必要需求。

19. 动画创作教学工作室
20. 数字摄影实验室
21. 数字印刷实验室

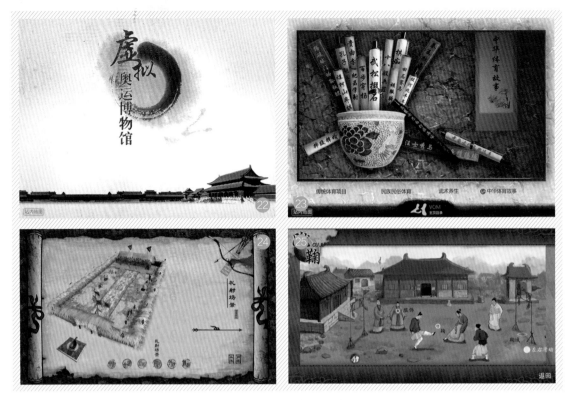

22-25. 学生课程作业，米粒、王蔚、肖茂楷、金锐、吕敏、杨刚，虚拟奥运博物馆网页设计

特色课程介绍

"网页设计"课程简介

课程名称

网页设计

课程介绍

"网页设计"是视觉传达设计系本科专业必修课程，是集知识、理论与实践教学于一体的，注重应用设计能力培养的精品课程。以网页设计为核心的课程组合包括设计艺术与计算机应用技术类多门关联课程。讲授与作业重点包括网站策划流程、信息结构安排、网页设计创意与构思、网页动画设计、网页交互设计、网页常用制作软件等内容。本课程教学以理论知识讲授、优秀案例分析讨论与设计实践交叉并进的方式实施，课程教学重视设计艺术思维训练，要求熟练掌握应用软件，培养严谨的设计工作态度和团队协作能力，注重培养关联课程融通能力和充分利用互联网的自主学习能力。

主要关联课程

先修课程：计算机图形图像基础、网页设计基础、动画基础（FLASH）、高级语言程序设计

并修课程：版式设计、网页设计技术

课程安排

◆ 先修课程"网页设计基础"设置于第四学期，共48学时，是选择专业方向之前面向所有学生的专业必修课程，要求学生了解网页设计基本概念、设计原理与基本方法，学习相关应用软件，能够初步完成静态网页设计。

◆ 网页设计（1）设置于第五学期，共64学时。课程教学包括网站策划流程、信息结构安排及网页动画设计等内容，要求学生完成具有一定视觉形象效果的网页设计。

◆ 网页设计（2）设置于第五学期，共64学时。重点讲授网页交互设计，强调提升计算机应用能力，努力实现具有一定设计理念和满足使用功能的完整网站设计。

26-27. 学生课程作业，米粒、王蔚、肖茂楷、金锐、吕敏、那晓光、宋南阳，中国科协"航空馆、航天馆"网页设计

28-29. 学生课程作业，吕敏，个人网页设计

30-31. 学生课程作业，杨慧，ABC网页设计

32-33. 学生课程作业，李婷，个人网页设计

34. 学生课程作业，王凤，《师生情》
35. 学生课程作业，卫诗磊，《电梯》
36. 学生课程作业，郝爱飞

"民间美术研究"课程简介

课程名称

民间美术研究

课程介绍

　　"民间美术研究"是绘画系本科专业必修课程，是知识理论教学与感性认知实践相结合的特色课程。讲授与作业重点为：中国传统民间美术的基本概念、主要分类以及与民俗文化的关系；中国传统民间美术的艺术思维、意象造型观念、表现形式等基本特征；作业包括以优秀的民间绘画、皮影、木雕、刺绣、剪纸等类型作品为范例的临摹、变造，引导学生将民间美术研究应用于设计实践。课程教学注重吸取中国传统民间美术精华，培养审美通感；注重学习中国传统文化，充实与提升审美文化素质。

主要关联课程

　　先修课程：民间美术与创意、装饰绘画

　　并修课程：插画创作、中国古代艺术考

课程安排

　　◆ 先修课程"民间美术与创意"设置于第五学期，共48学时，是三个专业的共同必修课，课程教学以基本分类、基本概念和增强感性认知为主。

　　◆ "民间美术研究"设置于第六学期，共48学时，主要针对插画艺术方向学生，要求撰写论文，并依据优秀范例进行较多的临摹、变造练习及针对性创作实践。

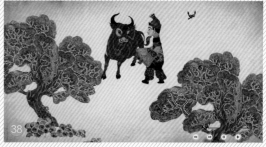

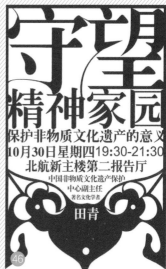

37-38. 学生课程作业，姚娟、鲁龙豪、
　　　 邱芙蓉、袁韬 《七夕物影》

39-40. 学生课程作业，贾佳 《茶友》

41. 学生课程作业，李富丽 《年》

42. 学生课程作业，丁方杰

43. 学生课程作业，王凤

44. 学生课程作业，卢瑞娜 《心中的佛》

45. 学生课程作业，胡冲 《面具》

46. 学生课程作业，徐笑雨 《守望精神家园——田青讲座海报设计》

47-48. 学生课程作业，宋南阳 《心尘》
49-50. 学生课程作业，王蔚 《追》
51-52. 学生课程作业，莫矜 《漠》

"动画短片创作"课程简介

课程名称

　　动画短片创作

课程介绍

　　"动画短片创作"是数字动画艺术系本科专业必修课程，是动画专业学生系统学习与把握动画创意、形式及技能的重点课程。以"动画短片创作"为教学核心目标的课程组合包括多门关联课程。课程教学以循序渐进的方式要求学生完成多个限时短片创作，使其全面体验与掌握涉及诸多内容的动画创作基本流程。在教学中注重培养严谨认真的动画人职业态度；鼓励创新的实验性探索；注重关联课程之间的融通与互补，掌握艺术与设计相辅相成的基本要领，积累经验，为毕业短片创作奠定可靠基础。

主要关联课程

　　先修课程：动画短片创意与剧作、视听语言、动画造型设计、动画创作基础等

　　并修课程：故事版创作、视频处理、影视音乐基础等

53-54. 学生课程作业，卫诗磊，《痣》
55-56. 学生课程作业，杨婷婷，《我要买正版》，获第9届北京大学生电影节短片大赛反盗版组特等奖

课程安排

1. 动画造型、视听语言、二维动画技法、三维动画基础等约8门先修课程是"动画短片创作"课程教学的综合基础，学生在本课程中的创作手段不受限制，可根据自身的特长和能力选择工具和软件。

2. "动画短片创作（1）"设置于第六学期，共48学时。此部分主要以单元训练的方式创作一系列动画微型短片。通过大量的小型创作，使学生快速掌握创作的一般流程，并集中解决技法和技术方面的瓶颈。各个单元的短片创作训练各有侧重（如命题创作、节奏训练、材料表现等），旨在启发学生在各种情况下的创作灵感和个人表达。

3. "动画短片创作（2）"设置于第七学期，共48学时。在学生掌握基本创作规律后，以联合作业的方式，通过学生分组自愿组合，创作具有一定长度和质量的动画短片，每组均有相应的指导教师进行全程指导。本阶段课程旨在训练学生的合作意识，并进一步提高创作水平。

57. "图画书创作"课程学生作业

"图画书创作"课程简介

课程名称

 图画书创作

课程介绍

 "图画书创作"是绘画系本科高年级的专业必修课，是要求较为全面的课程。以"图画书创作"为阶段性目标的课程组合包括多专业的多门课程。"图画书创作"讲授重点包括中外图画书（连环画）发展简史、当代图画书的基本特征、图画书与连环画、图画书与新媒体传播等内容。作业从脚本写作、图画书创作、电脑处理到装帧设计印制成本，要求学生体验

过程，多方向融通，以拓宽"图画书创作"的面向口径。该课程注重认知当代图画书与传统连环画的异同；重视电影语言及精品动画形式与当代图画书的密切关联；鼓励个性化艺术追求，引导图画书创作向新媒体传播的拓展。

主要关联课程

 先修课程：黑白画、中国画基础、油画基础技法、版式与书籍设计、插图创作、民间美术研究、数字绘画艺术、装饰绘画

 并修课程：绘画风格研究与实践

教学安排

 ◆素描、色彩等约10门先修课程是"图画书创作"课程教学的综合基础，其中设置于第六学期共48学时的"插图创作"课程与"图画书创作"关联紧密。

 ◆"图画书创作"设置于第七学期，共64学时。课程融知识、理论、创作实践教学于一体，要求学生从脚本创作或改编到制作成书，涉及写作、手绘创作、计算机应用及书籍设计等必要环节，全面体现学生的创造性综合素质与能力。

58-59. 学生课程作业，王丹 《漂》，入选第11届全国美术作品展

60-61. 学生课程作业，卫诗磊、王丹 《黑老头》

62. 学生课程作业，杜洋 《三个孩子》

63. 学生课程作业，朱墨 《沪上行散记》

64. 学生课程作业，陈润霖 《童话小红帽》

65. 学生课程作业，吕敏 《记忆碎片》

后 记

　　北京航空航天大学新媒体艺术与设计学院借鉴前三届全国新媒体艺术系主任（院长）论坛的成功经验，依循"突出特色、加强交流、注重实效"的基本思路，负责承办第四届"系主任（院长）论坛"，确立以"兼容·和而不同"为本届论坛主题。

　　新媒体艺术教育是多学科交叉、多专业课程整合优化的新兴教育方向和模式。我们认为"兼容"一词较恰当地体现了新媒体艺术教育的多向性和包容性。"兼容"的概念既表示目标一致的共生关系和共有特征，亦蕴涵了"和而不同"的差异与个性。针对一个特色专业，"和"是取向一致的共性，"不同"是共性关系中不同学科的独立身份。因为不同学科在概念上的不能够混淆的，所以才有交叉的努力、兼容的必要。对于"系主任（院长）"而言，许许多多不同专业取向的院系相聚于论坛交流切磋、携手共进，更是广义的"兼容·和而不同"。

　　"全国新媒体艺术系主任（院长）论坛"努力促进的"兼容·和而不同"的新媒体艺术教育，体现了艺术与科技相结合的新艺术理念与跨界特征，在突破传统艺术专业界限的改革实践中，新媒体艺术教育将努力寻求有特色、有优势的学科建设思路与创新模式，为我国新媒体艺术以及创意文化产业的进步繁荣作出积极贡献。

　　本书的出版需要感谢的人太多，首先是北京航空航天大学校领导和本届论坛组委会的成员，他们在论坛延期举办的特殊情况下，仍然能持续保持积极的工作状态，是本书能顺利完成编写的重要保证；其次需要感谢全国新媒体院校的同仁，他们能以最大的热情支持本届论坛的工作，每个院校的特色课程展示是本书的重要基础；最后需要对湖南美术出版社美术教育事业部编辑们的专业精神表示敬意，是他们的辛苦努力确保了本书的如期出版。

<div style="text-align: right">

第四届全国新媒体艺术系主任（院长）论坛

执行主席　龙 全

</div>

图书在版编目（CIP）数据

融合与拓展：与时俱进的新媒体艺术学科 / 龙全主编. −长沙：
湖南美术出版社, 2010.4

ISBN 978-7-5356-3615-7

Ⅰ. ①融… Ⅱ. ①龙… Ⅲ. ①多媒体－应用－艺术－课程－简
介－高等学校 Ⅳ. ①J-39

中国版本图书馆CIP数据核字（2010）第061529号

融合与拓展
——与时俱进的新媒体艺术学科

主　　编：龙　全
责任编辑：陈秋伟　莫宇红
特约编辑：文　波
责任校对：徐　盾
装帧设计：李　巧　文　波
出版发行：湖南美术出版社
　　　　　（长沙市东二环一段622号）
经　　销：湖南省新华书店
印　　刷：长沙湘诚印刷有限公司
　　　　　（长沙市开福区伍家岭新码头95号）
开　　本：787×1092　1/16
印　　张：10
版　　次：2010年4月第1版
　　　　　2010年4月第1次印刷
印　　数：1—2000册
书　　号：ISBN 978-7-5356-3615-7
定　　价：58.00元

邮购联系：0731-84787105　　邮　编：410016
网　　址：http://www.arts-press.com/
电子邮箱：market@arts-press.com
如有倒装、破损、少页等印装质量问题，请与印刷厂联系斢换。
联系电话：0731-84363767